新装版 バウハウス叢書

6 新しい造形芸術の基礎概念

テオ・ファン・ドゥースブルフ

宮島久雄 訳

中央公論美術出版

BAUHAUSBÜCHER

SCHRIFTLEITUNG:
WALTER GROPIUS
L. MOHOLY-NAGY

THEO VAN DOESBURG
GRUNDBEGRIFFE
DER
NEUEN GESTALTENDEN KUNST

6

THEO VAN DOESBURG

GRUNDBEGRIFFE DER NEUEN GESTALTENDEN KUNST

友 と 敵 と に さ さ げ る

本書の草稿は早く1915年に書かれたメモにもとづいて1917年ごろに完成し、［オランダの］『哲学雑誌』（1919年第Ⅰ、Ⅱ巻）に掲載された。私の目的は［抽象芸術に向けられた］世間の攻撃に対して論理的な説明を加えるとともに、新しい芸術造形を弁護することであった。この翻訳の基礎は［その後］私がヴァイマールに滞在したことによって、友人マックス・ブールヒャルツの手だすけを得て1921年から22年にかけて出来あがった。─ 私は彼に心からお礼をいいたい。─ 翻訳の途中で多くの箇所を簡潔にし、書き替えたからである。　　　　　　1924年　パリにて

GRUNDBEGRIFFE DER NEUEN GESTALTENDEN KUNST
BY THEO VAN DOESBURG

TYPOGRAPHY: MOHOLY-NAGY
ORIGINAL COVER: THEO VAN DOESBURG
ORIGINAL PUBLISHED IN BAUHAUSBÜCHER 1925,
BY ALBERT LANGEN VERLAG, MÜNCHEN.
TRANSLATED BY HISAO MIYAJIMA
FIRST PUBLISHED 1993 IN JAPAN
BY CHUOKORON BIJUTSU SHUPPAN CO., LTD.
ISBN 978-4-8055-1056-8

はじめに

　近代の芸術家に対して唱えられる多くの非難のなかでもっとも重要なもののひとつは、作家がただ作品によって人々に語りかけないで、言葉によっても説明するというものである。芸術家をこのように非難する人たちが忘れている第一のことは、芸術家と社会との関係には変動があり、しかもこの変動は社会的意識においても起こるということであり、ついで第二には芸術家が自分の作品について書いたり、語ったりするのは素人の側で近代芸術について一般に誤解が広まっていることの自然な結果だということである。芸術家の 作品 は多くの現代人の意識の域外にあるので、芸術家に解説を願っているのは実は 彼ら［素人］のほうなのである。からかっているにせよ、真面目であるにせよ、このような質問をする結果、自分の作品に言葉で擁護しようとすることは芸術家の良心の問題となったのである。

　ここに生まれる誤解は、近代の芸術家は非常に理論家であり、彼らの作品はあらかじめ考えられた理論から生じるというものである。実際の事情はまったく正反対である。理論というものは創作活動の必然的な結果として生まれる。芸術家は自分の芸術 について 書くのではなく、自分 の 芸 術 から 書かざるをえなくなるのである。

　ここから次の結論が出てくる。すなわち、芸術家は自分の芸術理論にも自分の作品に

も同じことを、つまり 厳 密 性 を求めるものだ、という結論である。ここに彼らの説明は厳密に抽象的な［技術的・哲学的な］性格を得たのである。これは過小評価し得ない利益であるが、この種の解説は素人には芸術作品と同じくらい理解しがたいという難点も生まれることになった。だから、この種の解説が実際に役立つようにはなされていないのである。

今日の造形芸術が理解されない原因は芸術家兼解説者にも鑑賞者にもあるのだ。

鑑賞者の側では、芸術とは毎日ほんの少しかかわるだけの事象のひとつであり、また彼はそれに先入観を持っているからであり、彼にとって芸術は喜びを与えるだろうが、苦労を求めるようなものではないからである。

芸術家兼解説者の側では、彼がほとんど芸術にしかかかわらないからであり、そこで彼は一般人のところに降りていかず（もちろんそういうことは彼の創作には不必要であり、また不可能でもある）、一般人に自分のところまで上がってこいという観点をとるからである。

だが、芸術家が手を貸さなければ、いいかえると芸術家が自分の作品の見かた、聞きかた、理解のしかたを教えなければ、どのようにして芸術家の高さまで上がっていけばよいのだろうか。

一般人は彼独自の、彼にふさわしい内的な思考世界と外の環境世界を持っているし、芸術家はそれとは別の世界を持っている。両者の違いは大きいので、一方の思考世界や環境から他方のそれへと乗り換えることは不可能である。

芸術家は自分の思考世界と環境を、よく知っている言葉と思考パターンで表現する。なぜならそれは彼だけが聞くことのできる世界の部分要素であるからだ。しかし一般人はまったく別の思考世界と環境を持っており、自分のイメージを表現する彼の言葉はこの世界を完全にいいあらわしている。

自明のことであるが、それぞれ別の思考世界と環境を持っている異なった人間の知覚が一致することはない。この実例はのちに述べることにして、いまは、異なった環境の人間にとって言葉がまったく別に理解されている一例だけを示すにとどめる。

現代の芸術家は《空間造形》という言葉を、鑑賞者が自分の作品を観察できるようにと願って使用する。空間造形を活動の場とし、それと深くかかわっている芸術家は、外

科医が骨折という言葉を自明なものとして使うようにそれを使う。しかし、素人は空間や造形という言葉にはまったく別のイメージを持っている。彼が理解する《空間》はせいぜいのところ奥行か、計測できる表面のことである。《造形》という言葉は漠然と身体の形態を思い出させる。こうして二つの言葉を結びつけた《空間造形》は空間的に奥行のある身体形態を遠近法的に描くことであるが、しかしそれは芸術家にとっては使い古されたものなのである。

　現代の創造的な芸術家にとって空間は計測できる限定された表面ではなく、(例えば線や色彩といった) 造形手段と（例えば画面のような）他のものとの関係から生まれる拡張 [ひろがり] という概念のことである。この拡張とか空間という概念はすべての造形芸術の基本条件である。それは芸術家が基本的に理解しなければならないものだからである。さらに芸術家にとって空間とは形態の、平面や線の緊張によって作品のなかに生まれる一定の緊張のことである。一方、造形という言葉は形態（あるいは色彩）と空間との関係、および他の形態、色彩との関係を可視化することである。

　このように両者の理解は非常にかけ離れている。したがってひとつの言葉の理解において素人と芸術家のあいだに大きな、本質的な相違が存在している以上、素人が非常に多様な芸術概念を用いて芸術作品の理解にせまろうとすることなど出来ないのである。

　しかしことはなにも素人だけの問題ではなく、なんらかの仕方で造形芸術にかかわっている人々全体の問題でもある。

　造形芸術の用語における概念の混乱だけが無理解と誤解の原因だとするならば、それを容易に除くことができよう。しかし理解をむずかしくしているもっと別の難点があるのだ。

　別の原因はつぎのことにある。古い造形芸術の概念は克服され、無効になったので、新しい概念の根底には、素人に新しい観点を与え、彼の概念を明確にし、更新するような [新しい基本的な概念、いわば新しい] ドグマが必要だということである。医術においてヨーロッパミドリゲンセイという昆虫の粉末媚薬カンタリスを処方することが今ではないように、絵画においても次のヴィトルヴィウスの説を守ることは不可能である。

　　ヴィトルヴィウスは『建築書』の第七書で「絵画とは存在するもの、あるいは

　存在しうるものの似姿、例えば、人間、船、他のものの似姿であり、輪郭のはっきりした形態ゆえに手本として利用される。」といっている。

　経験から認められることは、素人も多くの芸術家もこのように考えているということである。新しい造形芸術についてのいくらよい論文や著書でも芸術観が幼稚では無限に大きな影響力を持つというわけにはいかない●。このような（ほとんどが芸術史家の手になる）論文はあまりにも個人的な見解を示している。これらの著書は個人主義へ向かう思考と感情の世界から生まれたものなので、一般性に基いた創造的な信念を明確にするものとしては不適当である。さまざまな新しい造形芸術の表現形式を個人的に把握するのではなく、その本質を総合することだけが有効なのである。

　古い芸術観と非常に大きく相違する点のひとつは、新しい芸術においてはもはや芸術家の特性が前面に出てこないということである。新しい［美的理念の］造形は一般的な様式を意識することから生まれるものである。

　非常に熱心な現代の芸術家と毎日つきあうならば、彼らにとって重要なのは自分の個性を前面に出したり、だれかに個人的見解を押しつけることではないということが確信できるだろう。彼らの基本的な意図はできるだけよい作品をつくることであり、著述を通じて公衆に接近して、芸術家と社会とのあいだの相互理解を促進することである。これにはもちろん大きな困難が伴うだろうが、芸術家が直接には作品によって、あるいは間接には解説によって公衆に向かうことをほとんど不可能にするような第三の原因があることに気づかなくても、それを克服することはできるだろう。

　この第三の原因とは公開の新聞芸術批評のことである。その批評の起源は、絵画について古い、不明瞭な考えを持っている少数の、大抵は教養のない素人の非常に粗雑で、主観的［個人的］な印象にある。この批評に欠けているのは方法論である。芸術作品を判断するときに方法論がなければ、公衆はA氏やB氏の個人的な印象を利用することはほとんどできないから、現代の造形芸術の意味について必ず困惑するに違いない。

　われわれはこのように芸術作品を説明せずに批評することをすでに以前に拒否した。

●）ドイツ、フランス、イタリア、アメリカにおいて出版された新しい造形芸術に関する著書のなかでかなりの数量がこのことを示している。

そうすることを好む人を素人批評家と呼んだ。それは彼を侮辱するためではなく、彼に芸術と公衆の真の関係を知らせるためであった。

このような芸術批評を認めることはできない。ひとつには芸術作品ではなく芸術家が批評の対象になるからであり、ふたつには、そしてこれが主な理由なのだが、このような批評はすべて《造形》および《芸術》という一般に妥当する［基本的な］概念とは、それゆえすべての判断の方法論とは無関係だからである。

現代の芸術家は仲介者ではない。彼は直接に作品をもって公衆に向かおうとする。公衆が彼を理解しないときに説明を加えるのは彼自身にかかわることなのだ。

公衆が新しい芸術に直面して道を間違えるのは、造形芸術について不明瞭な説明をすることによって芸術作品を偏見なく見たり、体験したりすることを妨げるような素人批評に大部分起因している。

無知と独善による従来どおりの芸術批評は滅んだので、偏見のない見方はひとつの方法によってのみ得ることができる。すなわち、**本書において試みられるような、誰にでも理解できる造形芸術の基本的な基礎概念を作成しなければならない。**

第 1 章

造 形 芸 術 の 本 質

I.われわれを取り巻いて存在するすべてのものは生を表現している。生きているすべてのものは周囲の世界を意識的に、あるいは無意識的に経験する。

　生についての経験は、生物の段階系列が高くなればなるほど意識されるようになり、逆に低くなればなるほど意識されなくなるということは、(デカルト、ダーウィン、カント、フォン・ユクスキュルら) さまざまな哲学者や生物学者によって実験的に立証されている。低い生き方の 生 命 感 情 が 本 能 といわれ、人間のような高い生き方のそれが 知 性 、理 性 あ る い は 精 神 といわれるのはこのためである。

　ジャン・ジャック・ルソー はその著《エミール》のなかで、個々の生き方において経験は一定の発展を見せること、この経験の発展は子供から大人への成長に対応していることを述べている。

実例1.

　空間を経験していない子供は例えば月のように遠くにあるものを摑もうとする。子供は (摑んだり、走ったりしながら) ゆっくりとではあるが、あるものは近くにあり、別のものは遠くにあることを知る。ものは《そばにある》とか《はるかかなたにある》のであり、それによって空間と彼 (子供) 自身との関係が経験されるのである。

II.すべての生き物は意識して、あるいは無意識に自分の生の経験を利用する。

　したがって生の経験は目的に適うものであり、この合目的性が物質的な生活条件と関係を持てば持つほど個人は周囲の世界を目的に適って制御したり、物質とも合目的的に接したり、さらに自分を発展させることができるようになる。この初期の経験は 感 性 的 なものである。

原始時代の人間もこのような経験を実際に利用している。物質的な生の条件が満たされれば満たされるほど、初期の感性的感覚は深化をみせる。この深い生き方から精神的といえるような深い生の経験が生まれるのである[1]。

個人がいろいろな経験をへたあとでそれらを区別し、比較し、結合し、配列することができるようになるならば、生の感覚はただちに知的な意識と結びつくことになる。こうして周囲世界の経験は意識的で、より理性的な、精神的なものになるのである。

III.もっとも単純な有機体からもっとも発達した［知的な］個人にいたるまでの現実の経験を次の三種類に分けることができる。

a）感性的なもの（視覚、聴覚、奥覚、味覚、触覚）

b）心的なもの

c）精神的なもの

この三種を完全に分けることはできないが、どれが主として現われるかによって、個人と周囲の世界との関係がきまることになる。

実例2.

われわれが日常観察できるのは、犬はすぐれて感覚的な経験をすることである。その経験の領域は（嗅覚、聴覚などの）感性的感覚に限られている。これを感性的で、物質的に目的に適った生の感覚ということができる。犬は感性的に周囲の世界に対応しているのである。眼の前に感性的感覚以外の感覚を必要とする（本や絵のような）ものを持っていっても、（それがどんなに内容豊かであっても）犬は感性的に興味を示さないか、あるいは示すだけにとどまる。得られた感覚が物質的な生活必需品でないときは、犬にとってはどうでもよいのである。犬は感性的感覚を超えることはできないので、深い感覚を求めるようなすべてのものはその《世界》の外にあることになる、つまりは犬にとってそれは存在しないのである[2]。それに対してソーセージは犬の感覚能力全体を直接

[1]このような精神的な経験のひとつの産物が宗教である。

に呼び覚ますだろう。

IV.感覚と生の経験は相互に規定しあう。

感覚が外部的で、感性的だとすれば、経験もまた外部的、感性的である。

感覚がより内面的で、心的だとすれば、経験も内面的で、心的である。

心的な過程が（例えばものに対する）感性的感覚の後で（受容中あるいはその後で）行なわれるとき、この経験は単に感性的だといえる。この場合、感性的経験は現実をより深く経験するための方法にすぎない。

上述の過程の結果、現実をより深く経験し、個人がその内容を 理 性 的 に 明示するならば、それは現実の 精 神 的 な 経験といえよう。

生の経験の効果は生の経験の性質に対応するものである。

V.生の経験が精神的であるとき、すなわち周囲の世界の経験がもっぱら感性的なものや心的なものに限られないとき、生の経験は元の生き生きとしたものへ戻ったといえる。

個人は周囲の世界に対して実例２とは別のしかたで対応することができる。もっぱら物質的・実際的に対応するのである。

感性的、心的、あるいは精神的な現実経験は 受 動 的 でも、能 動 的 でもありうる。経験が外へ向かって反応を起こすとき、それを能動的と呼び、そのような反応を起こさないときは受動的という。

現実を（心的に、精神的に）より深く経験するとき、つまり経験が能動的であるとき、経 験 の 内 容 を現実的なかたちで具象化したい、すなわち 造 形 したいという衝動が現われるのである。

VI.われわれの能動的な現実経験から生まれるこのような造形的反応にすべての芸術の本質と起源がある。

²ここから推論できることは、確固としたリアリティというものはないということである。すべての個人にとって《リアリティ》とは彼の周囲の世界との関係にすぎない。しかもこの関係は彼の経験能力の限界によってきまるのである。

Ⅶ.芸術作品はこの精神的で能動的な現実経験の表現形式あるいは造形形式である。

この精神的で 能 動 的 な 現実経験が 美 的 であり、精神的で 受 動 的 な 現実経験が 倫 理 的 である。

第2章

美 的 経 験

　芸術はこのようにわれわれの純粋に美的な現実経験に応じた表現である。

　ここから推論できることは、芸術家の能動的な経験は美的な内容を持ち、この経験の表現もそれに応じた内容を持つだろうということである。

VIII.すべての芸術は同種の内容を持つ。表現方法と表現手段だけが異なる。

　例えば造形芸術はこの美的経験のもっぱら（空間、量塊[フォルム]、色彩による）具象的な造形表現であり、音楽はこの美的経験のもっぱら（時間と音響による）造形表現である、等々といえる。

IX.美的経験とこの経験の表現とは相互に決定しあう。
X.美的経験は関係で表現される。
XI.この関係は明らかにそれぞれの芸術ジャンルに応じて固有の表現手段となる。

　諸芸術の表現手段は能動的な要素と受動的な要素の対比から生まれる。

　（能動的なものと受動的なものとの）関係を美的観点から配列することが創造活動の本質である。

XII.すべての芸術のもっとも強烈な表現形式はもっぱらそれ固有の手段を使用するときに生まれる。

　美的な現実経験の造形がそれぞれの芸術の限界内で固有の表現手段を持つとき、個々の芸術はそれ自体純粋で、現実的になる（図1—4参照）。

　ある芸術に固有の表現手段の限界を超えるとき、この芸術は不純で、非現実的になる。

　こうして音楽の純粋な表現手段は《音響（能動的）と非音（受動的）》である。作曲家は自分の美的な経験を音響と非音との関係により表現する。

　絵画の純粋な表現手段は色彩（能動的）と無彩色［造形の平面］（受動的）である。画家は自分の美的な経験を有色平面と無色平面との関係によって表現する[1]。

　建築の純粋な表現手段は平面、量塊（マス）（能動的）と空間（受動的）である。建築家は自分の美的な経験を平面、量塊と内部空間、空間との関係によって表現する。

　彫刻家の純粋な表現手段は量塊（ヴォリューム）（能動的）と無量塊（空間）（受動的）である。彫刻家は自分の美的な経験を量塊と空間との（空間の内部における）関係によって表現する[2]。

　これらの芸術や他の芸術（文芸、舞踊、演劇、映画）はわれわれが美的に現実を経験したものの造形［方式あるいは表現方式］に属するものである。

実例3.

　第Ⅲ項から、すべての人間はこのようなものを同じように感じると考えることができる。

　農民は雌牛（牝牛）の特徴は種畜と乳牛だとみる。このような態度は動物を種畜や牛乳を与えるものだという効用性の点からだけ見ている。農民が雌牛を美しいというとき、この《美しい》とはその動物の手入れが行き届いていること、健康なこと、乳をよくだすこと、大きいことなどに関係している。

　獣医の態度は別である。彼にとってとくに興味のあるのは雌牛の健康状態に関することである。動物を解剖学者や生理学者などの観点から見ることになる。彼が動物を褒めるのは、雌牛が健康的で、頑丈であり、骨格がよいなどのときである。

　家畜商人は雌牛を商対象品とみる。彼が動物を褒めるのは、それが商取引きに役立ち、利潤をもたらすときである。

　肉屋はこの雌牛から何ポンドの肉、何ポンドの油脂、何キロの骨がとれるかというこ

[1] 《色彩》とは黒、白、灰色の《無彩色》および赤色、青色、黄色を含めた雑色の調子のことである。

[2] このように芸術の手段を能動的と受動的な要素に分けることは表現手段の本質的な価値をできるだけ厳密に規定するのに役立つにすぎない。この二重性は芸術作品において消滅することがあるのは勿論である。創造活動では両者が交換することもありうる。つまり、たとえば絵画における無彩色の平面のような受動的な要素が能動的になって、（色彩の場合に）対比の要素が等価になることもある。

　造形の本質は能動的と受動的を厳密に調和するように調整することである。

とを見る。

　観察者はそれぞれ雌牛を自分の職業や体質に関係づけて見ている。個々の個人的な経験が雌牛という《現実》を規定しているのである●)。

　画家は上述の特徴をあまり見ない。彼も動物を一定のしかたで経験するが、この対象の別の特徴に、農民、家畜商人、獣医などとは違うもっと一般的な特徴に関心を示す。より一般的というのは、画家はこの特徴を他のものにも、まったく別の関係にあっても見出だすからである。

　造形芸術家は雌牛を開かれた空間との関係のなかで、横腹にあたる光の動きを見るように眺める。彼は窪みや隆起を**彫刻**のように感じる。前脚と後脚のあいだの胴体を腹や胸ではなく、**緊張**として感じる。動物の居る地面を**平面**とみなす。彼には対象の特別の特徴は興味がないから、個々のものを見ようとはしない。芸術家は動物も周囲の世界も有機的な関係のなかでそれを感じる。動物が動くとき、彼は新しい経験をそこから得る。不規則な運動がしばらく続き、それが繰り返されるとき、芸術家は**リズム**を体験する。動物の体は芸術家にはもはやそれと意識されることはいらなくなり、空間のなかで動くことにより多様なものになる。それは物質的存在であることをやめ、抽象的に芸術家の創造的イメージのなかの存在物となる。

　この美的な、あるいは造形的な見方のなかで創造の法則がはっきりとしてくる。たとえば造形芸術では大きさ、色彩、空間などの均衡関係である。この関係は**美的強調**と呼ばれるもので、ほかならぬ造形芸術にかかわるかぎり、それぞれの芸術家にとって多少とも作品のもっとも本質的な部分をなすものである。

　(《美的経験の表現および表現手段》の章［第4章］を参照されたい。)

XIII.美的経験において経験対象の自然らしさが無くなればなくなるほど、美的経験は強くなる。

　つまり、造形芸術家にとって（例に即していえば）雌牛は役畜、食品、商品であるこ

●)哲学的態度に従えば、さまざまな相対的経験の総計は絶対的現実をあらわすという。しかし、芸術家の経験能力はこの範囲にはない。本書では美的現実の探求だけが問題であるから、哲学的探求をこれ以上進めない。

とをやめ、一言でいえば自然のままの動物でなくなり、色彩と形態の関係、対比、緊張などの点で造形的、美的強調をもった複合体に変わるということである。さらに（地面、空気、背景などの）周囲の世界もこの関係の複合体に属するから、獣医、農民などが雌牛を見るみかたに応じて変化がでてくる。彼らにとって地面や経験対象の周囲の世界のなかの事物は雌牛とは無関係である。— 少くとも有機的には無関係である。しかし芸術家にとって彼の経験は本質的に総合的であるから、造形的な見方ではすべてが関係の点で等価である。

XIV.美的経験における個人主義的な差異は有機的には無くなる。

つまり、自然対象から離れた事物（例についていえば、雌牛とそれが立つ地面と）は美的にはひとつである。

XV.美的経験は芸術家の創造力全体による経験である。

美的経験における感性的な知覚は — 造形芸術では視覚は — 経験への手段にすぎない。感性は現実との直接的な関係をもたらす。芸術家の心はとらえた印象に手を加え、作り変えるので、精神のなかでは自然のしかたとは違って芸術のしかたで現われる。感性的な印象と美的な経験とのあいだには変形が生じる。自然の現象は美的な強調を伴って再構成され、対象の本質に応じて新しいしかたで対象となる[1]（図5、6、7、8[2]）

このように現実性（リアリティ）は芸術家によって美的に経験されるのであり、この経験が彼の全存

[1]これまで述べてきたことから《造形》と《模写》のあいだの区別がはっきりとするだろう。前者は《新しく作りだすこと》であり、後者は《繰り返し》なのである。

[2]私が再構成した自然の対象（図6、7、8、および14—17）は創作の過程を説明するためにだけ制作したものである。それゆえ、この描写方法を定説にするとか、すべての芸術作品をこの種の再構成に求めるというつもりはない。誤解を避けるために明言しておきたいのは、再構成とは単なる手段であるということである。芸術家の美的な経験が関係に基礎を置くときにはそれは余計なものとなる。— 変形は、ここでは自然から借用したフォルムによって描写されるとき、芸術家の意識のなかで生じる。— ここにはっきりとするのは、関係を芸術の基本要素によって造形することは抽象的ではなく、《リアル》であるということである。対象的造形が残る過渡期においてのみ《抽象》芸術という言葉が使えるのである。

在と対応するときのみ、そこに現実性^{リアリティ}が美的に再生したといえるのである。

美的経験は当然感性的心的な経験を包含する（第 **IIIa** および **b** 項を参照）。感性的心的な経験は精神的な経験を包含しない。

芸術家にとって経験が美的に制御されるとき、経験の造形においても美的な強調●）が支配する。

美的経験に例えば快不快の感情、対象に対する同情といった他の構成要素が入ってくると、美的経験は弱まり、ときには消滅することもある。ここに美的な強調は背景に退き、経験は他の内容を持ち、芸術作品はもはやもっぱら美的ではない他の意味を獲得する。《鑑賞者と芸術作品との関係》の章［第5章］でこの問題に再び触れるだろう。

XVI.芸術作品の美的な価値は美的強調の強度に依存する。

美的強調が弱く、明確でなく、あるいはまったく存在しないとき、または他の強調によって排除されるとき、作品の芸術的な意味はそれに応じて消滅する。

それに対して美的強調が明確であり、他のものと混ざっていないとき、― 例えば色彩と空間、フォルムと色彩などという二つの造形要素が調和のとれた関係にあるとき ― そしてこの美的強調が造形的な統一を形成し、その芸術ジャンルにふさわしい表現手段と結合しているとき、それは厳密に造形された芸術作品だということができる。（図**9―11**)

●）芸術家がどのようにしてこの美的な強調にいたるのかという問いに対しては、主観（芸術家の精神）と対象（現実）のあいだの相互作用によるのだと答えることができる。芸術家が将来個々の芸術作品のためにもはや一定の対象的なテーマを必要としないということは確かであるが、す べ て の 芸術作品は間接ながら現実経験に基づかなければならないということも強調しておく必要がある。

第3章

混合的な美的経験

　昔の芸術家も美的強調を多少とも重要視している。この美的強調の度合は美的経験の純粋さの多少と、この美的強調を美的統一にまで造形する技能（技術的熟練）の程度に依存する。

　芸術家が美的経験に際して対象の別の特性に気分をそらされると、美的強調は不明瞭になり、背景へ退いてしまう。その結果芸術家は美的な経験を明確に表現できなくなる。

　絵画においてよく起こることであるが、この場合この厳密以前の絵画●を別のものが混じった混合的美的経験と呼ぶことができる。

実例4.

　ある画家が乞食に出会って、男のみすぼらしい姿に感情移入し、人間として心を動かすとき、画家はこの貧乏体験をぼろをまとった男の姿と結びついたイメージに移し変えるのだといえる。

　こうして典型的な貧乏のイメージが出来上がるが、それにもかかわらずそれは芸術的な造形とはほとんど、あるいはまったく関係がない。ほとんどないというのは、美的強調が作品にほとんど現われないからであり、まったくないというのは、美的強調がたとえば倫理的、情緒的、あるいは社会的な他の強調によって排除されるからである。美的強調が強烈にしかも男の姿の描写と結びついてなされるときでも、この混合的経験から自然、模倣、芸術のあいだの中間に位置する混合した芸術造形が登場する。

　このような場合を美的強調が不明瞭に現われるという。（図**12**、**13**）

　この画家は絵画の手段で男の貧乏についてわれわれに語りかけるのである。たとえば

●）厳密以前の絵画とは20世紀以前の絵画のことである。

言語のような他の手段によっても同じ感動を呼び覚ますこともできるだろう。

　芸術家と彼の知覚対象との関係がより強くあるいはすぐれて美的なものであるとき、快と不快の感情（個人的なそして個別的に人間的なもの）はより一般的な美的強調に席をゆずるだろう。［実例3参照］　画家が芸術作品において明確に強調するのは情緒的な強調ではなくて、美的なそれである[1]。（芸術造形において行われるのはこの統一への調整である。）われわれの例でも画家は乞食の形態における美的強調を誇張している。

　誇張は空間と色彩の価値のより強烈な強調に示される。芸術家は知覚対象が見出だされる状態に感情移入することによってではなく、対象のあらゆる偶然的特殊性から抽象することによって主として一般的な宇宙的な関係と価値（均衡、位置、大きさ、数などは個々の場合の特殊性によって隠蔽されたり、包み隠されている）をあばき出すのである。

　ここでは**模写**（模倣）はなくなり、特別の、偶然的なものより深い他のリアリティへの、宇宙的なリアリティの美的**変更**（描写）が始まる。

　このようにして造形芸術の発展にとって有意義なあらゆる芸術作品が生じるのであり、そこでは美的な強調が他のすべてに対して優位にたつのである。

　芸術家がさらに進んで、もっぱら美的な手段でもって美的な理念を表現するために美的造形を結論づけようとするならば、知覚対象として新しい、独自の美的フォルムを見出ださなければならない。新しい、独自の美的フォルムを見出だしたときには、その知覚対象を再構成するだろう。（図**14―15**）そしてこの知覚対象をその基本要素的空間的現象に還元し、すべての偶然なものを取り去り、単純化し、新たに芸術的関係で表現するだろう。

　このように芸術家は美的強調それ自体をそれにふさわしい手段で、つまり絵画では色彩平面と造形空間によって、彫刻では量塊と三次元空間などによって造形する。

　いまや美的強調ははっきりと現われ、束縛から離れ、芸術作品として美的理念を造形する統一体にまとまる[2]。

[1] ゴッホの諸作品はこの例として役立つ。

　この変更が（最初は模倣、ついで描写、最後に造形となって）消えるとき、厳密な手段による厳密な造形が始まる（《美的経験の表現および表現手段》の章参照）。(図**16—17**)

　芸術家はこの造形的抽象［統合］においてリアリティをも表現する。しかしそれは別の方法によって、つまり芸術の方法によってである。そこで表現されたリアリティは前もって見出だされた知覚対象に準拠して表現するものより深いリアリティである。

　芸術家は現実に純粋な美的手段によって造形しながら新しいフォルムを与える。

　現代の造形芸術はこの高さまで発展してきたのである。

[2] このまとまりにおいてはもちろん精神的な直観は残存する。芸術家は簡単には無味乾燥な抽象に陥らないとしてのことであるが。しかしこの精神的創造的直観はつねに理性によって制御されなければならない。

第 4 章

美 的 経 験 の 表 現 お よ び 表 現 手 段

　古い芸術作品を注意して観察するならば、非常に素朴な描写にも二種類の表現が区別されることに気づくだろう。この表現方式は現実の現象形式における区別に関係している。一方ではもっぱら外面的に知覚される対象や現象に限られる表現方式から、他方では外面的に知覚された対象が思想や感情を暗示するに役立つだけのより深い表現方式から生まれるのである。

　最初の場合対象は表現方式の 最 終 目 標 であるのに対して、第二の場合はただの 手 段 にすぎない。最初の表現方式を簡単に《物質表現》と呼び、第二のそれを《理念表現》と呼ぶ。(図**18―19**)

　物質主義的な人生観の時代には芸術は物質を表現した。芸術は対象の物質的な側面の模倣に限られた。精神主義的な人生観の時代には芸術における自然的な現象形式は理念や感情を表現するための 補 助 手 段 としてのみ必要となる。(第１章第**Ⅲ―Ⅴ**項参照)

　物質を表現する芸術はもっぱら物体のフォルムに限定し、このフォルムの物質美のイメージをわれわれの心に呼び起こす。理念を表現する芸術はたしかにこのフォルムにもむかうが、それは精神美の経験を呼び覚ますための思想あるいは情動の容器として利用されるのである。

　物質を表現する描写●)がどこまで芸術かという問題はともかく、ここで理解できることは理念を表現する描写は芸術表現として価値が高いということである（芸術の目標は自然のなかに実際に存在する事物の外面的な現象を繰り返すこと以上のところにあるとしての話であるが)。

　造形芸術は発展していくなかで、知覚された対象や現象形式を正確に再現すること か

●)模倣芸術とか創作芸術といってもよい。

らますます遠く離れようと努めるようになっている。芸術は多くの方法でそれ独自の領域を得ようと努めてきたが、芸術はそれ固有の領域でのみ目標を達成することができるということを意識してこなかったのである。

　第一には芸術の目標は芸術であることである。造形芸術は造形しなければならない。これに対する異議は、《造形》という概念をわがものとして、芸術を造形するとはなにかを問うことによって論理的に答えられるだろう。

　造形とは直接的で、一義的な［独立した］表現であり、純粋な芸術手段によって実現される。

　造形される内容は美的な現実経験である。(すべての造形的価値を芸術的に均衡をとること。)［第1章第VI項参照］

　フォルムとそれによって表現される内容との関係は身体と心の関係と同じである。

　芸術がその本質から逸れて、もはや造形的に《形成され》ず、ただ模写するだけになる、つまり美的経験の直接ではなく、間接的な表現になるや、それはただちに純粋でなくなり、一義的な［独立した］力を失う。

　すべての芸術にとって前提となるのは生の意識に応じた内面的あるいは外面的現実経験である。この二種の経験は理念を表現する表現形式あるいは物質を表現する表現形式に対応している。［第1章第III項参照］

　物質を表現する芸術における知覚は対象に限られる。理念を表現する芸術における知覚はこの限界を超える。それが表面的（自然的）であるかより深く（精神的に）なるかは民族の人生観に依存している。

　エジプト人においては理念を表現する芸術が優位にたっているのが見られる。フォルムと色彩は生の意識の程度に従う。フォルムと色彩はより明確に、より本質的になる。特別のニュアンスやディテールは抑制されている。輪郭には緊張があり、色彩には輝きがある。基本形態の関係が個々の自然形態の偶然的な現象のかわりに現われる。(図**20**)

　ギリシャ人においては物質を表現するフォルムが優勢である。(図**21**)自然的な現象形式が宇宙的な基本形式を排除している。その底には自然的な現象形式と非常に密接に結びついた生の意識がある。神々を人間の姿で見えるように、しかも理想的な自然形態でつくったのである。エジプト人にみられた象徴的なデフォルメはほとんど現われない。

　ギリシャ人の芸術はそれゆえ同じ考えの民族によって歓迎された。それはルネサンスや心的物質的基礎に基づくすべての文化である。

　それに対して中世には新しい理念が登場する。それが芸術的［美的］理念ではなく、宗教的なものであっても、芸術の表現形式に影響を与えたのである。フォルムと色彩は緊張し、深化し、心的なものは（すぐれて宗教的な態度で）制約される。輪郭は角張り、引き締まり、色彩は明確になる。（図**22**）

　宗教的な原理は実際に現実の基本存在［創造の理念］を表わす別の形式である。キリスト教において基本存在の二元性は神―悪魔（キリスト―ユダ、位置―反対の位置）を象徴している。

　古典芸術が存在の本質基盤［創造の理念］を宗教的な象徴によって間接的に表現したとすれば、その後の芸術の発展はその目標がこれを直接に行うことであることを示している●）。

　歴史的遺伝的基盤にもとづいて**芸術の目標は芸術手段によって現実的基本存在を造形することにほかならない**と仮定すれば、理念を表現する作品すべてが芸術作品だとみなせないことは自然にわかる。

　それにもかかわらず、芸術それ自体に対して逆の態度をとることは危険である。

　理念が先行する彫刻や絵画が厳密な造形に近づくことがあるとしても、はっきりしているのは、作品の出発点に芸術理念がなければ、造形芸術の作品とはみなされないということである。作品に表現された理念がなんらかの興奮を与えるとしても、その作品が造形芸術の作品だということにはならない。《われわれを興奮させ、しかも意図してそれが行われるようなものはすべて芸術である》ということは非常に馬鹿げた結論に、気まま（バロック）やディレッタント趣味に導く。

　われわれがなにかの作品に興奮するとき、作品が実際に美的に造形されているかどうかはつねに興奮の種類に依存する。

　同じことは作品のなかで表現された理念についてもあてはまる。それは完全に別の種

●）芸術が実際に統一、調和を作り出すとすれば、そこには宗教的、倫理的なものを含めてすべての感情の方向が包含される。

類のものであるが、われわれを興奮させるものであり、その際作品は本質的な意味で芸術とはなんら関係はないのである。

のちの体験から明らかなことは、大抵の人間は美術通も芸術家も素人と同じく他の作品には（イメージの連想などによって）興奮するのに、実際の芸術作品を前にしては無感動のことがあるということである。

第3章の実例**4**ではこれの理由が示されている。それは芸術家が経験対象を経験するしかたにあるのである。

ここから展開してくるさまざまな思想を統括するならば、芸術家にとって重要なのは美的強調だけであり、これが優勢になるときのみ、彼の作品は美的なものになるということである。

《美的》という概念を真の本質存在［創造理念そのもの］の理念だと規定するならば、この理念を一義的に造形することがすべての芸術の本質として認めることは容易にわかるだろう。

したがって美的な経験は乞食の例に見られたように、非創造的、受動的なものとは反対の創造的能動的なものなのである。

ⅩⅦ.芸術作品を生み出す唯一のものは能動的創造的な経験であって、受動的な経験ではない。

ⅩⅧ.受動的な経験がもたらすのは経験対象の反復あるいは重複だけである。

この二極の経験のあいだに芸術から非芸術まですべての程度のものが存在する。美的な現実経験を一義的に［絶対的に］造形することへむけての芸術発展の全体はこれら二つの経験の可能性のあいだを動いていくのである。

芸術作品はこの活動的創造的経験から反応として（第1章第**Ⅳ**項参照）生まれる。

芸術家はより強烈な創造的経験に対しては強く反応する。彼は経験を表現するためにその経験を実際に実現できるような表現手段を使用する。

表現手段はおのずからそれぞれの芸術に独特の表現手段となる●)。

●)私が芸術学的著書《新しい造形学》［未刊］において試みたことは、造形芸術の基本要素的な表現手段を公分母とすることであった。

　芸術家が経験対象を反復して、自分の性格をこの重複の上に刻印しようとするならば、この表現形式はつねに多少とも経験の直接的な表現形式の背後に残存することになる。このような表現形式は二次的、不明瞭、不明確なままである。

　それは芸術理念の直接的な実現でも、厳密な表現形式でもなく、ただの代用物にすぎない。

XIX.芸術家は自分の造形手段によって、そこからのみ直接的な実現、厳密な表現形式をもたらすことができる。

　芸術の［美的］理念はどの芸術においてもそれにふさわしい造形手段によって 物 質 として造形される（第2章第**XII**項参照）。

　芸術は ― 造形芸術、音楽、そしてとくに絵画は ― それ独自のしかたで、それ固有の手段で造形理念を表現しようとする。当然その造形理念（美的理由）を正確に書き換えることはできない。説明のために、位置と反対の位置（たとえば垂直対水平）による均衡関係、大きさ（たとえば大と小）の交換と相殺、比例（たとえば広と狭）のような言葉を使用してきた。すべての美的理念を造形することは芸術家の仕事である。この強調が目に見え、耳に聞こえ、手で触ることができるように、つまりわれわれのまえに具体的に現われることは芸術作品の本質に属する。美的理念が直接に（つまり各芸術の表現手段によって、たとえば音、色、平面、量塊によって）表現されている芸術作品を 厳 密 なとかリアルと呼ぶ。

　この理念を補助手段で表現しようとする芸術作品とは反対のものを厳密と呼ぶ。補助手段とはたとえば感情の連合や観念連合と結びついた象徴、イメージ、気分、性向のようなものである●)。

――――――――――

●)全体としていえば フォルム である。この《フォルム》は基本要素的な表現手段を使用するとき無効になる。たとえば画家が色彩で作品を構成するとき、すべてのフォルムは（自然主義的・イリュージョン的であれ、幾何学的であれ）絵画的あるいは建築的均衡の表現を弱めるだろう。同じことは彫刻にも、要するにすべての芸術に妥当する。

　ここでいう《フォルム》とは建築では装飾となる。オランダやベルギーの近代建築においてよく登場する基本要素の手段を装飾的に使用することは建築的表現をただ弱めるだけである。

　造形手段が単に作品の有機的統一の運搬者だけでなく、イリュージョン的描写機能を持つような芸術作品とは反対のものをリアルと呼ぶ（たとえば色彩を使用するとき、石、木、絹（その素材性）のイリュージョン、見かけの奥行の見せかけ、あるいは絵画の手段によって彫刻や建築のイリュージョンの見せかけなどを生むようにする）。

　そのような補助手段は美的経験を実現するはずがなく、絵具、大理石、石などの造形材料が表現の直接的な運搬者となるはずである。

　芸術家がそのような補助手段を利用するとき、芸術作品の本質や芸術理念の実現もそれによって失われてしまう。造形芸術の展開はつまるところ造形理念の厳密でリアルな表現への絶えざる（一様ではなく、変化に富んだ）接近である。すべての芸術の展開におけるこのリアルな表現のための具体的な手段への道程においてはつねに材料が前景に出てくる。こうして彫刻には未加工の物質がところどころに見られ、しかもそれはそこから成長してくる対象的なフォルムとは正反対のものとしてなのである。とりわけ印象派の彫刻家の場合がそうである。(図**23**)印象派の絵画においても手段がより多く現われる。（より明るく、明快な色点を使う）印象派および新印象派の絵画では材料が芸術作品という有機体の本質的な構成要素として現われるが、それは材料が有機体の本質的な構成要素ではなく、フォルム、色彩、描かれた題材自体の種類の目を欺く再現の手段として後退するような写実主義の絵画における材料使用とは正反対のものである。

　たとえばフランス・ハルスやレンブラントは事物の外面現象を独立して、つまりより創造的に経験し、もはや臆病にも対象にしがみつくことがなくなったその晩年にはより自由に創造的衝動に身をまかせて、芸術的経験を材料の造形によってより多く表現するようになった(絵具の厚塗り、幅広塗りが見られる)。材料が内容の運搬者であることがゆっくりと芸術家に意識されるようになる。(図**24**)

　すべての芸術作品は芸術家がその題材に対して創造的能動的な関係を持つか、模倣的依存的な関係を持つかを明らかにする。前者では芸術［創造］理念が、たとえ偶然に与えられた題材の特殊性によって隠蔽されるとしても、現われてくる。後者では題材は自然対象の（見せかけの）重複として現われる。

　芸術家、とくに近代の芸術家は自然を創造的なしかたで見る。彼は純粋な芸術手段に

よって自分の経験を勝手気ままに見るのではなく、その芸術に応じた論理的な法則（この法則が創造的直観を制御する手段である）によって造形するのである。それゆえ彼は絵具、木、大理石、石やどんな材料をも表現手段として使用する。芸術家が新しい美的な作品を、芸術作品をつくるかどうかは、この手段を自由に使いこなせるかどうかにかかっている。

ⅩⅩ.芸術作品のなかに経験対象自体がなお現われるとすれば、そのような対象は表現手段内部の補助手段となる。この場合表現方法は厳密ではない。
ⅩⅩⅠ.美的経験が直接にその芸術の造形手段によって表現されるならば、表現方法は厳密になる●)。

実例5.

　古い絵画、たとえばニコラ・プーサンの絵画を見るとき、そこに描かれている人物が日常生活では見慣れていないようなポーズをとっているが、姿勢は実感をこめて再現されており、風景も明瞭に描きぬかれていて、注意をひくことがある。木の葉、地面の草、丘、空、すべてが自然に忠実であるが、画家はこれらすべてをそのようにしようとしたのではない。この人物の姿勢や身振り、個々の人物の立つ場所や位置、人物群と周囲の空間や位置とのあいだの関係は自然の偶然性からはほど遠いものである。姿勢と関係に重点がはっきりと置かれている。すべてが慎重に考えられていることを示している。すべてのものが一定の法則によって制御されている。光でさえ、画面全体を一様な強さで照らしており、自然のものではない。

　このような絵画は高度に自然に忠実であるが、画家の一定の意図に応じて自然から離れている。それはなぜか。画家が仕事をするのは芸術的美的な法則［計画］にしたがって（構成的に調整されて）であって、対象の自然らしい明瞭さという観点からではないからである。画家の努めるのは自然のフォルムよりも美的な意図なのである。（図**25**）

　画家は自然の、絵画的な偶然性や多様性に精通しようとするのでなく、意図的な人物

●)この厳密さを達成するためにどんな科学(たとえば数学)やどのような技術(たとえば印刷機、機械装置など)を、一般にどのような材料を利用しようとも、それはもちろん完全に芸術家の自由である。

を秩序づけ、細部に精通することによって一般的な理念を表現しようとする。そのために見かけは芸術的［美的］造形の法則［理念］に対して自然の法則を無視するように見える。画家は自分の芸術的目標を達成するために自然のフォルムを手段として利用する●）。

目標は調和的な全体をつくることである。そこでは絵画のなかの人物の立っている状態と場所、空間の位置、運動の量と方向がさまざまに変化し、消滅することによって全体の均衡が、美 的 調 和 がつくりだされるのである。

この芸術的［美的］調和は実際にある程度まで達成される。ある程度までというのは、芸術的目標は直接に芸術的手段によってではなく、間接に自然のフォルムの背後に隠蔽されて入手されるものだからである。色彩も形態も純粋に色彩や形態として現われるものではない。むしろ色彩も形態もたとえば葉、ガラス、肢体、絹、石など、なにか他のものとして欺くために使用される。

この種の芸術作品は自然主義的手段で芸術的［美的］理念を表現する方式である。

それは美的自然主義的な芸術作品である。

それは美的（より内面的）である限り、外面的な自然から離れるし、自然主義的である限り、美的な理念から離れる。いわば分裂しており、一 義 的 に 厳 密 に 造形されることはない。

造形芸術家の目標は自分の美的現実経験に、あるいはいってみれば事物の基本存在の創造的経験に形態を与えることである。造形芸術家は物語、おとぎ話などの再現を詩人や文筆家にまかせることができる。造形芸術の発展や展開はもっぱら造形手段の価値を改訂し、純化することであった。腕、脚、樹木、風景は決して絵画的手段なのではない。絵画の手段とは色彩、形態、線、そして平面である。

実際のところ造形芸術の発展全体において手段はつねにますます厳密なものになって、

●）立体派の後継者たちがほとんど例外なく《スーパー現実主義》でやろうとしていることとまったく同じで、自然から借りた手段によって古典的絵画的調和を求めるものである。ここで意図されているのは自然のフォルム自体ではなく、ただの客観的な現象と見なされているということには、芸術的観点から見ると区別はない。これをネオ・バロックと呼ぶこともできよう。

芸術的［美的］経験のために純粋に造形的な表現形態を可能にしている。この造形手段が優勢になって以来、絵画においても彫刻においても、ときには建築においてさえ直接に純粋な表現手段の領域に入らないようなものはすべて背後に押しやられてしまった。（図**26**）

　厳密な芸術表現への発展の意義をすべての発展段階において数え上げる必要はない●）。体系だてがあってもなくても、これらさまざまな傾向を要約すると、美的な現実経験のために厳密な表現形式を獲得することだといえる。

　造形理念（美的理念）の本質は 相 殺 だと考える。

　他のものによるあるものの相殺である。

　このようにあるものを他のものによって相殺することは自然においても芸術においても見受けられることである。自然においては多少とも個々の場合の恣意性の背後に隠れているが、芸術（少なくとも厳密に造形された芸術）においてははっきりと明示されている。

　われわれはすべてにおける完全な調和、絶対的な均衡を達成できないとしても、（主題の）宇宙におけるすべてのものはこの調和、この均衡の法則に従っている。事物のなかにこの隠れた調和や宇宙的均衡を見つけだして造形したり、その法則性を明示することが芸術家の仕事である。

　（真に厳密な）芸術作品は芸術家の手法による宇宙の写しなのである。

　実 例 **5** でわかるように、過去の芸術作品における芸術的［美的］な均衡は身体描写と他のもの、量塊と他のものとの絶えざる相殺によって、したがって 自 然 か ら 借 用 し た 手 法 との相互の相殺によって可能となるのである。

　厳密に造形された芸術作品の大きな進歩は、美的な均衡がほかならぬ純粋な技術的手法によって達成されるという点にある。

●）これに興味のある人は次の図書を参照せよ。マックス・ラファエル著『モネからピカソまで』ミュンヘン、デルフィン書房刊、1913；W.H.ライト著『近代絵画』1917；テオ・ファン・ドゥースブルフ著『絵画における新しい運動』デルフト、J.ウォルトマンJr.刊、1915；同上著『クラシック・バロック・モダン』パリ、近代の努力社刊、1920；P.モンドリアン著『新しい造形』バウハウス叢書第5巻、アルバート・ランゲン社刊

　厳密に造形された芸術作品において造形理念は表現手段の絶えざる相殺によって直接的に現実的に表現される。こうして水平の状態は垂直の位置と相殺され、同様に（大きな量塊と小さい）量塊や（広い比例関係と狭い）比例関係も相殺されるのである。（図**27**）平面はそれを限定する平面あるいはそれと関係する平面などと相殺され、同様のことは色彩にもある。ある色彩は他のものによって（例えば黄色は青色と、白は黒と）相殺され、ある色彩群は他の色彩群と、すべての色面は無彩色の平面と相殺され、その逆もおこる●)。（図**9、10、11**）このようにして（バウハウス叢書第5巻、モンドリアンの『新しい造形』によれば）位置、量塊、比例関係、色彩の絶えざる相殺によって調和のとれた全体関係、芸術的［美的］な均衡が達成される。したがって芸術家の目的はもっとも厳密なしかたで造形的な調和をつくりだし、美 の や り か た で 真 理 を 与 え る こ と である。芸術家は自分の［美的］理念を象徴、自然の断片、風俗場面などの間接的な描写によって造形するのではなく、それを直接に純粋にそれに先だつ芸術手段によって造形する。

　芸術作品は独立した、芸 術 的［美 的］に 生 き 生 き と（造形された）有機体であり、そこではすべてが相互に相殺されているのである。

●)印象派においてこの相殺は直観的に表現された。調和のとれた印象を得るためにある調子は他の調子によって相殺された。このために表現は調子の関係となっている。

第５章

鑑賞者と芸術作品との関係

　芸術は表現である。われわれの芸術的［美的］な現実体験の表現である。造形芸術は造形手段によってそれを造形的に表現したものである。

　音楽芸術はそれを音楽的手段によって音楽的に表現したものである。

　この表現を直接になんの準備もなく理解する力をもった人もいれば、知的な準備や一定の基礎がためを必要とする人もいる。かれらは芸術作品と無意識的あるいは下意識的な関係をもつことでは満足せず、はっきりとした意識的な態度決定を求めるのである。

　この論文からわかるように、意識的に芸術的［美的］であるような芸術作品とのこのような意識的な関係を得るためには、造形芸術という概念を本章において明確にするような基本的な意味で理解することがもちろん必要である。

　その理由は、厳密に造形的な芸術には芸術的［美的］な現実体験をその芸術ジャンルに独自の手段でのみ ― たとえば絵画では色彩とそれと画面との関係によって ― 表現する力があるからである。この能力を疑うとき、ひとは好んで芸術的［美的］理念が別のイメージを混ぜることに依存するため定まりのない表現になるような、間接的な、まずもっとも《造形的》でないような芸術に頼ろうとする。

　この能力が疑われないときでも、この厳密に造形的な芸術を歴史的・美的観点からこれまでの造形芸術の発展の論理的な展開だとみなさなければならない。この従来の造形芸術において芸術家はもっぱら造形的な手段のかわりに別の手段を使用する。

　芸術家は自分の作品を《精神的に》強調するためには文学的な、象徴的な、宗教的な、あるいは対象によってイメージを覚醒させるような手段を利用する。

　原イメージを造形することに対して模写があり、物語記述に対してあとからの再現があり、歌の創案に対してあとからの歌唱があるように、厳密な造形芸術に対しては厳密でない、イメージと結びついた芸術がある。

　鑑賞者と古典的な芸術作品との関係がたとえばもっぱら宗教的な、あるいは感覚的な関心に基づいたものにおけるように、芸術的［美的］でなく、別種のようであるとき、当然この鑑賞者と厳密な造形芸術作品との関係も同様なものであるに違いないと理解できる。実際にそうであることは現実の経験が私に教えてくれる。

実例6.

　かつて私があるひととギリシャ彫刻やエジプト彫刻が陳列されている美術館に入ったとき、連れはギリシャ彫刻だけに感心し、エジプト彫刻はどうでもよかったということがあった。その彼も《健全な生命力について語ることのできるすばらしい 身 体 形 態》に対する感激以上のものをギリシャの絵画を前にしたときに示すことはなかった。

　身体形態とその調和はエジプト彫刻の大きな平面と量塊の（美的な）構成と調和よりも彼を感激させた。この作品において彼が感激したのはほんの些細なものにすぎなかった。それを象徴的な文字のように筆跡鑑定術によって解読しようとした。レリーフを前にして描かれている出来事から民族の生活習慣を引きだそうとした。

　のちになって数枚のトランプのカードを構図につかった２点の現代絵画を彼に見せたとき、彼は《［トランプの］スカート勝負》を思い出した。直角の平面が知覚できるような自然対象とはなんの関係もなく、構図に純粋に絵画的に用いられた別の絵画に対しては積み木箱だといった。

　とにかくギリシャ彫刻やエジプト彫刻であれ、現代絵画であれ、この４つの例の場合、彼の創造力はただ純粋に感覚的な結びつきのなかでのみ働いている。

　ギリシャ彫刻に対する反応が感覚的・連想的であるのは、彼の注意が身体形態の美しい姿にのみ向けられ、それを直接に現実と関係づけ、そこで観察される身体形態ではかるからである。

　エジプト彫刻に対する反応で優勢なのが感覚的・連想的であるのは、そこで知覚される形態も象徴も間接的に（ナイル川、太陽、月、農業などの）現実に結びつけられているからである。

　第一の現代絵画に対する態度が感覚的・連想的であるのは、視覚的に知覚できるトランプのカードというテーマがただちにスカート勝負のイメージを暗示したからである。

　厳密に造形的な芸術作品に対する反応が感覚的・連想的だといえるのは、視覚的な知覚がただ感覚的に知覚できる芸術 手 段 に限られており、その手段が創造力のなかの直角的な平面の使用が現実に観察される子供の玩具である積み木箱を想起させるからである。

　上述の４つの芸術作品の作者にとって目的は純粋に感覚的・連想的な満足感を覚醒させることではなく（この感覚的・連想的な満足感を芸術的な興奮と混同している画家さえいるし、上述の例の人物も画家であった）、芸術家にとって重要なのは自分の精神的（美的）現実体験を明示することだけであった。それゆえ、われわれは穏やかな良心にしたがって、上述の例の人物は厳密であってもそうでなくても、芸術作品との芸術的（美的）な関係を閉じ込めていると結論することができる。

　（音楽、造形芸術、文学など）芸術にふれる人々は大抵のところ受容能力の形成によって上述のようなしかたで、つまり感覚的・連想的に反応するがゆえに、（日々増えて行く無数の例を前にすれば）誇張せずに、一般に芸術においては 手 段 が最終目標であり、多くの人々と芸術との関係は芸術 手 段 とのそれであって、芸 術 の 本 質 との関係ではないといえる。芸術家の本来の最終目標、芸術の内容、美的な構図の強調はほとんど完全に見落とされている。

　芸術作品との関係が精神的・連想的なもの、美的なものではなく、感覚的・連想的なものであるなら、もちろん絵画や彫刻における新しい厳密な造形に対する多くの人間の態度も、すべての芸術作品に対して、とくに厳密に造形されたそれに対して要求されるようなものではない。

　素人が ― 素人とはここでは教育によって芸術作品に対して純粋に感覚的・連想的に反応するような人をいう ― たとえばニコラ・プーサンの絵画に対して（人物、動物、樹木、家屋、風景などによって）なお感覚的な態度をとるとしても、厳密な芸術作品に対してはそのような態度をとることはできない。それは手段との関係にとどまるだろう。たとえばこうして、だれもが厳密な芸術作品において色彩効果を感覚的（趣味的）に心地よいと感じることになる。これはもちろん芸術作品との芸術的な関係とはなんの関係もないことである。

ⅩⅩⅡ.厳密な造形芸術作品の美的理解は鑑賞者一般が芸術作品と美的な関係をもつときにのみ可能である。

つまり鑑賞者は鑑賞に際して芸術作品を意識のなかで新しく産出しなければならないということである●）。

レンブラントの絵画のなかの光に感激することは、コルネリス・トローストの絵画のビロードや絹に、あるいはアントン・フォン・ヴェルナーの作品のエナメル革の長靴の輝きに魅了されるのと同じことである。

このような態度を実際の芸術作品の正しい理解の基準としうるならば、レンブラント－トローストの場合、『夜警』とトローストの貴族たちの肖像画は本質的に等価だということになる。しかし、本質的にその価値は等しくない。レンブラントにおいて光や絹などは表現の手段（芸術的・美的な態度）であり、コルネリス・トローストにあっては絹の描写は 目 的 なのである。

レンブラントは闇と光の手段によって 絵画的 で現実の空間とは異なるような空間造形を暗示している。コルネリス・トローストは色彩によって絹に見せかけようとした。

画家が、交 替 の繰り返しによって、あるものと他のものとの浸透や相殺によって、レンブラントが狙った絵画的造形が い わ ば 現 実 に《生 成 する》の を 見 る ようなしかたでレンブラントふうの絵画の前に立つならば、誰でもその絵画の芸術的な基本存在を理解することができる。それによって鑑賞者は造形［創造］そのものに内的に参加するのであり、その限りそれは鑑賞者の意識における再創造的新造形だということができる。

この、創造的な方法こそ造形芸術を鑑賞する唯一の真の方法である。これ以外の他の方法はないし、古典芸術のためとか、現代芸術のためのものとかもない。

古典芸術において芸術的［美的］目標は多少ともこれから現出するはずの補助要素の背後に隠れている。現代芸術では芸術的［美的］目標はつねにより明確に、つねにより厳密に現出するのがみられる。鑑賞者は挿話や自然への依拠によって芸術的［美的］目

●）そのテーマを 再 構 成 する ということではない。多くの人は素朴にも、芸術家が息吹を吹きこんだ対象のテーマを再認識すれば、現代の芸術作品をそのままで完全に理解したと信じている。

標からそらされ、それによって再創造的新造形（美的模倣活動）がますます強く求められる。彼は正しく理解しようとすれば、より積極的に芸術作品に接しなければならない。

実例7.

　鑑賞者は厳密に造形された芸術作品の鑑賞に際して一定の、つまり優勢な個別要素を認識しないということを決定的に強調することが必要である。むしろあらゆる部分が完全に等しく重要であるという印象、この部分だけに関係するのでなく、鑑賞者と芸術作品との関係にも及ぶようなイメージをつくらなければならない。

　芸術作品の効果を言葉で表現することがむずかしいかもしれないが、鑑賞者のより深い感情は、そこでは客観的なものと主観的なものとの相殺が直接的に意識化によって浸透しながらおこなわれるというとき、もっともよく書きかえられるものである。そしてそこには自然の関係にも、空間の大きさにも結びつかないような、高みと深みの両方からの明晰さの感情が生まれる。それは鑑賞者を意識的な調和の状態に置いて、そこでは個々に働く特徴が克服されるような感情である。

　この芸術的な鑑賞が宗教的な調和や高揚と一致することは不可能ではない。というのは芸術作品においてはもっとも内的なものが表現されるからである。しかし、本質的に相違するのは芸術的な鑑賞、意識化、高揚、一言でいえば、純粋な芸術体験は夢のようなもの、定まらないものはなにも持たないということである。反対に、真の芸術体験は完全にリアルで、意識的なのである。

　真の芸術体験は受動的ではありえない、というのは鑑賞者は位置と量塊、線と平面の繰り返される、絶えざる交替をともに体験するように強いられるからである。そこから明確になるのは、この繰り返される交替、あるいはあるものと他のものとの相殺の運動から最終的に調和の関係が生まれることである。すべての構成部分が他の構成部分とつなぎあわされる。すべての構成部分から全体の造形的な統一が生まれる。（全体の個々の構成部分が優勢になって目立つことはない）。

　ここに芸術的［美的］な関係の完全な等価性が達成される。鑑賞者はなにものにも妨げられずにそれに関与することができるのである。

図版

絵画の
基本要素的な
表現手段

ネガティヴ　　　　　　　ポジティヴ

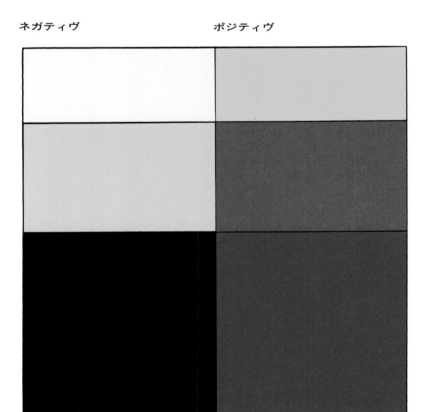

図 1

ー　　　　　　　＋

彫刻の
基本要素的な表現手段

ポジティヴ＝量塊
ネガティヴ＝空虚

図 2

建築の
基本要素的な
表現手段

ポジティヴ：線、平面、量塊、
空間、時間
ネガティヴ：空虚、物質

図 3

図 4

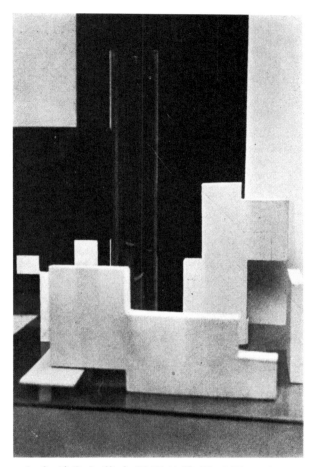

さまざまな基本要素的造形手段による
総合的構成

色彩、線、平面、量塊、空間、時間
建　　　　築

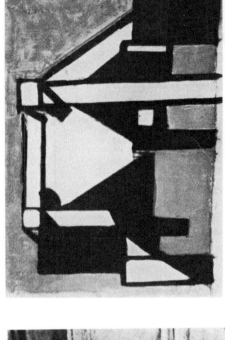

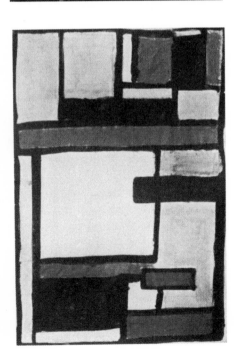

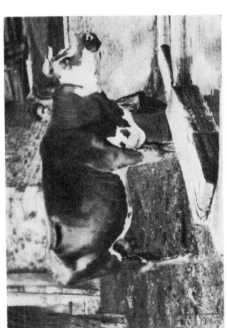

一つの対象の美的変形

図 5 : 写真による表現　　図 6 : 自然形態に関連させた関係の強調　　図 7 : 自然形態の消滅　　図 8 : イメージ

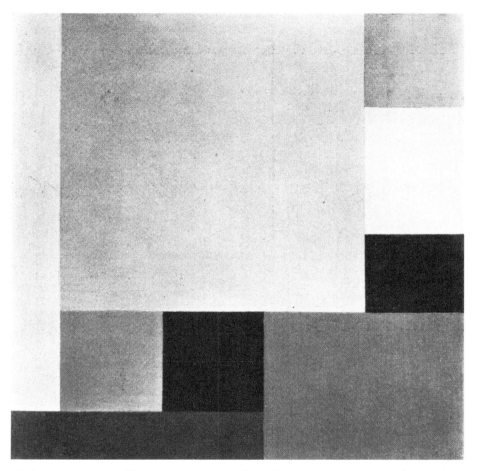

テオ・ファン・ドゥースブルフ（1921）　　　　　　コンポジション21
図 9

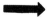

基本要素の手段に基づき構成された
コンポジション（図 9 、10 、11 ）

図10
G. ファントンフェルロー **彫刻 II （1918）**

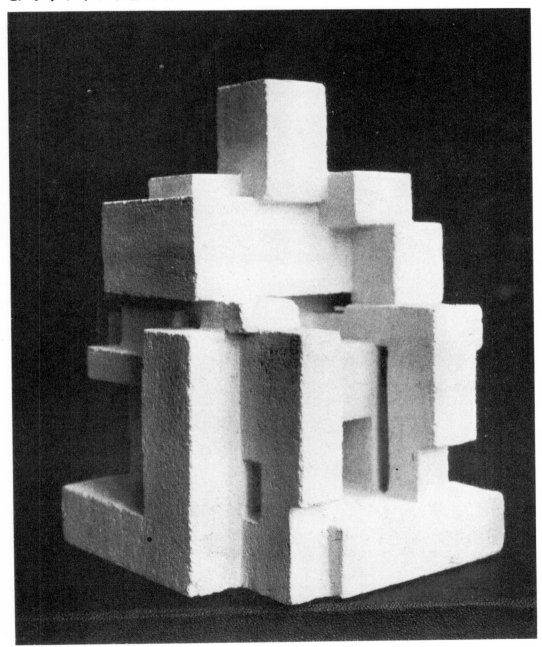

テオ・ファン・ドゥースブルフ―
C. ファン・エーステレン：
アトリエのある芸術家の家（1923）
図11

図12

テオ・ファン・ドゥースブルフ：
スケッチ（1906）

テオ・ファン・ドゥースブルフ：
乞食（1914）

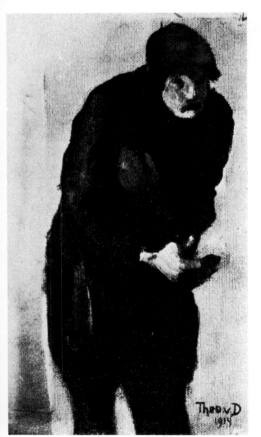

私的個人的人間的なものと美的強調が入り交じ
った厳密でない表現

図13

テオ・ファン・ドゥースブルフ：
ヌードの美的再構成（1916）

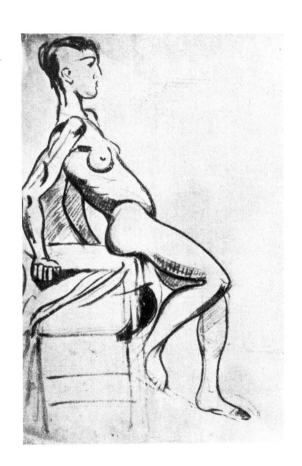

図14

BAUHAUS
BÜCHER
PAPERBACK

テオ・ファン・ドゥースブルフ：
同じヌードの空間時間的再構成（1916）

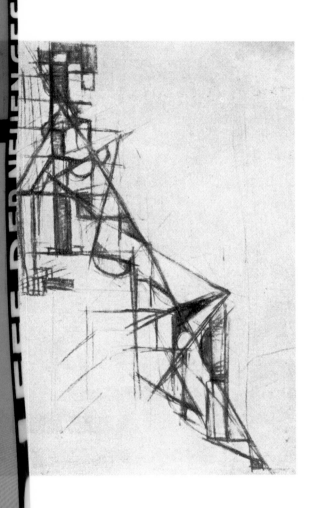

Doesburg

図15

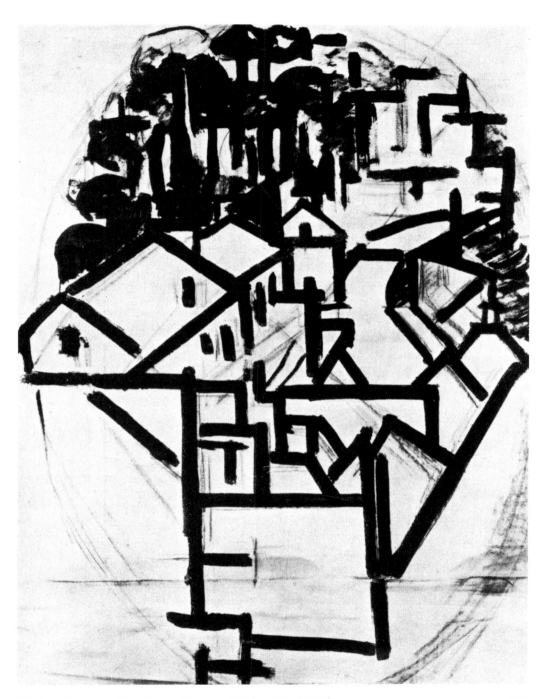

図16　テオ・ファン・ドゥースブルフ（1916）　　　　　　**習作**

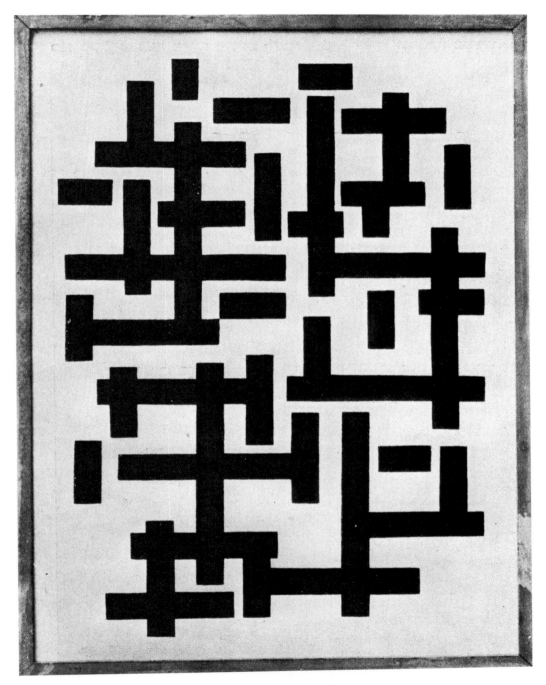

図17　テオ・ファン・ドゥースブルフ（1916）　　　　　　　　イメージ

図18
ヒエロニムス・ボッス　　　　　　　　　　　　　主 に 理 念 を 表 現 し て い る

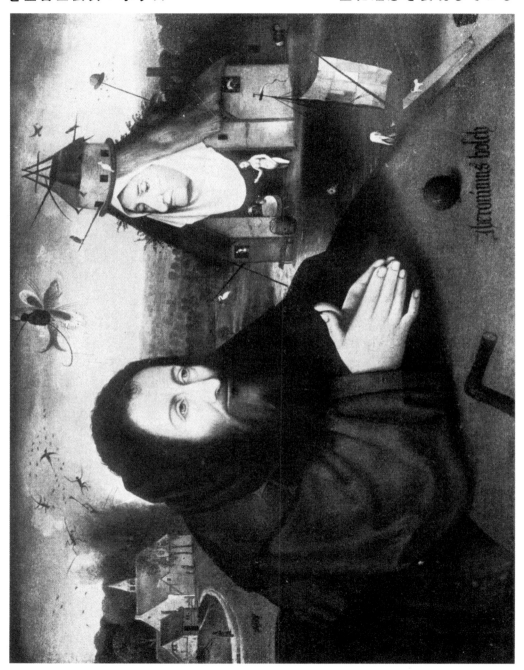

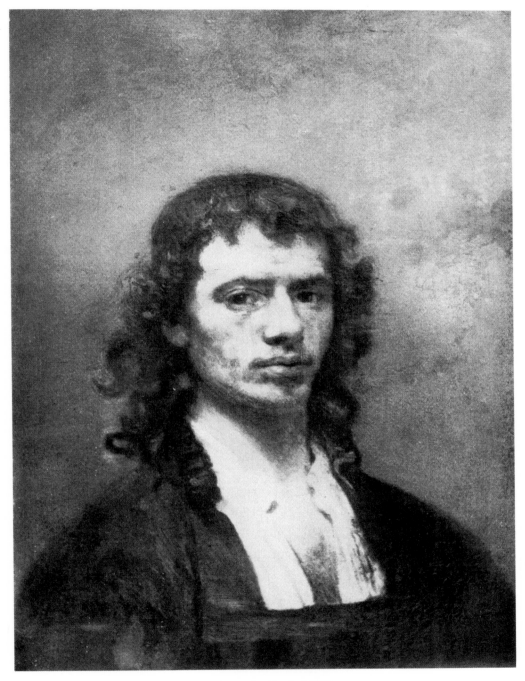

図19 ファブリキウス（レンブラント派）：自画像
主 に 物 質 を 表 現 し て い る

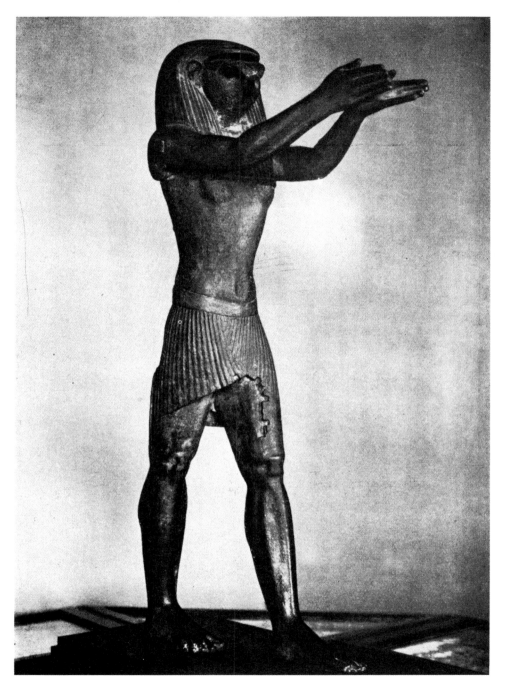

図20　ホルス神（エジプト）　　　　　　　理念を表現している

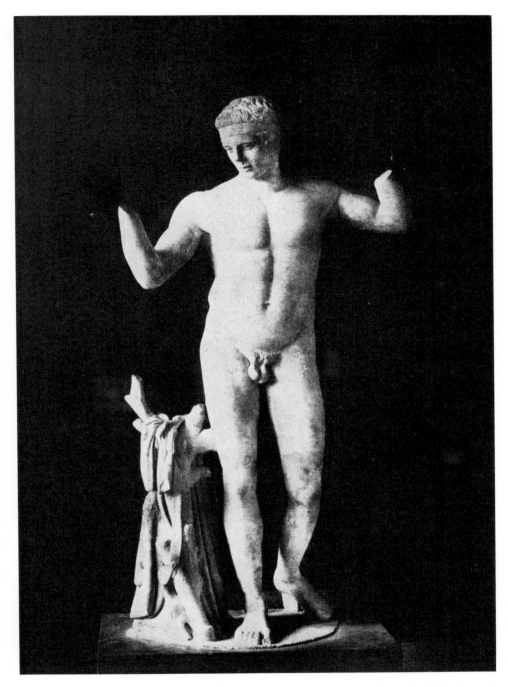

図21　ディアドゥメノス（ギリシャ）　　　　　物質を表現している

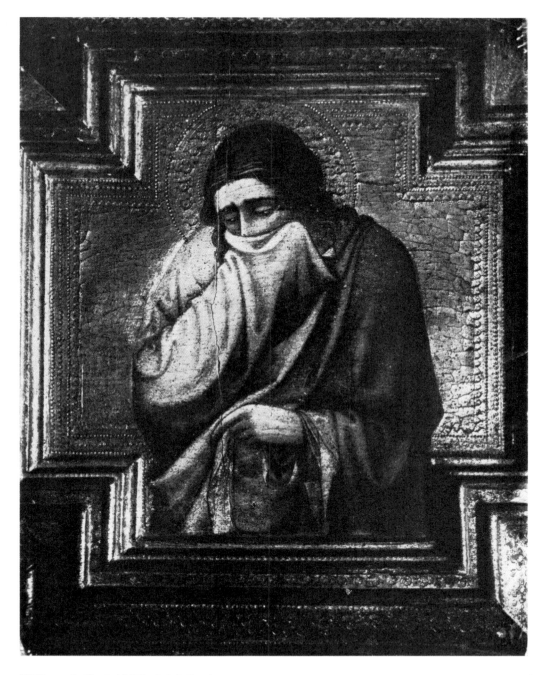

図22　中世の絵画（イタリア）

図23　オーギュスト・ロダン：瞑想　　　　　物質と形態の二元的表現

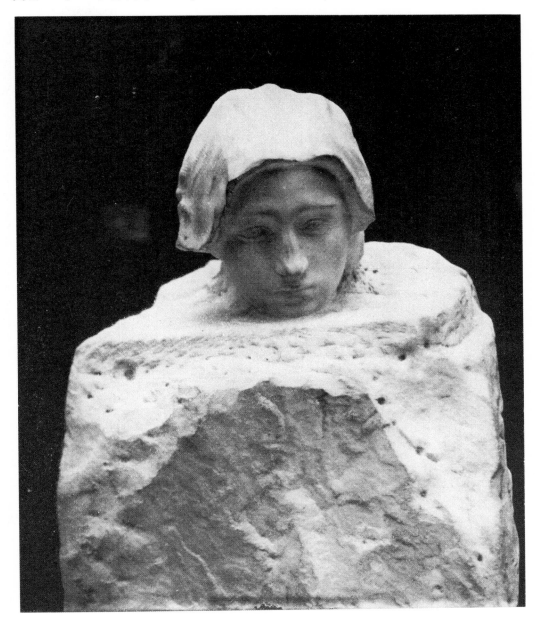

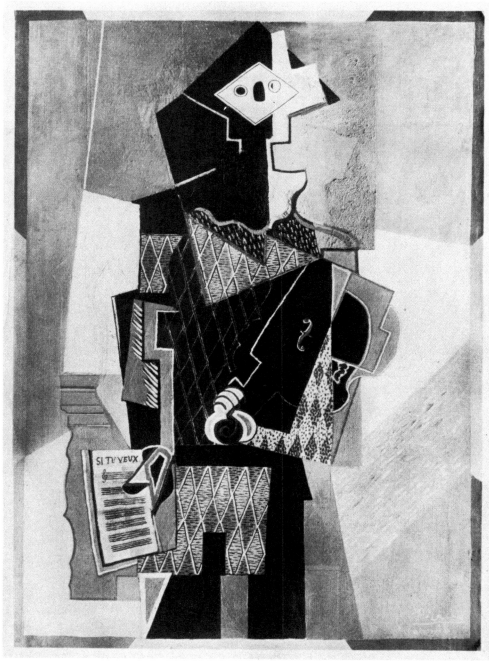

立体派的美的変形。混合的美的経験による芸術作品の例だが、美的強調が優っている。物質は絵画のなかで有機的に関係づけられている。

図24　P. ピカソ：バイオリンをもつ男（1918）

図25　ニコラ・プーサン：アルカディアの牧人

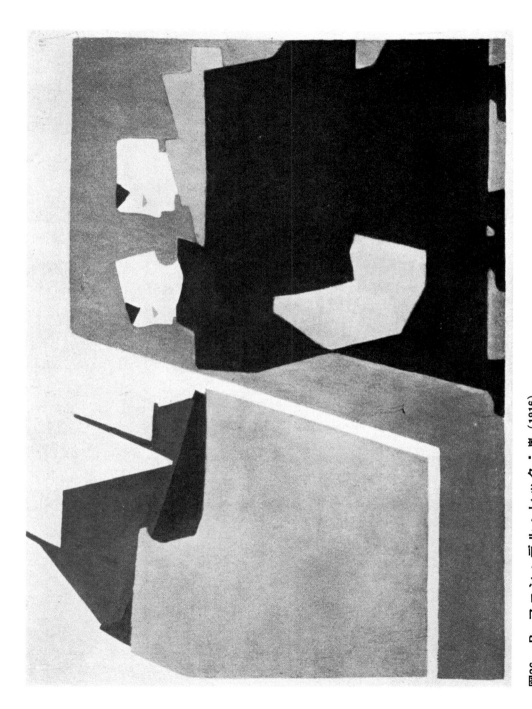

図26　B. ファン・デル・レック：嵐 (1916)
美的経験が優勢である。二次的なイリュージョン的な手段はまったく絵画的構成に従っている。

図27　ピート・モンドリアン：コンポジション(1915)

形をなしていない自然から高度に形成された光の造形までの写真 3 点

図28　　自　然　（航空撮影）

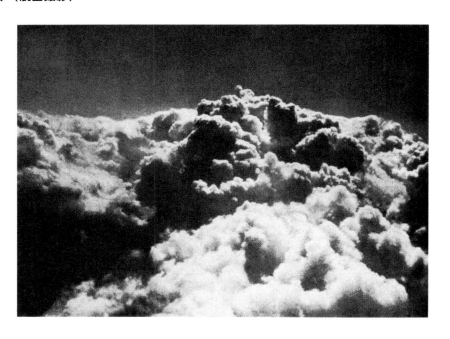

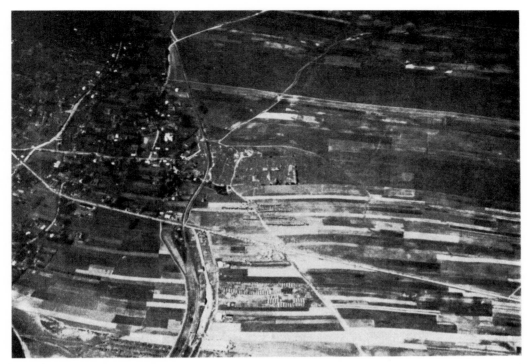

図29　耕作地　　　　　　　　　　　　　　　　　　　　（航空撮影）

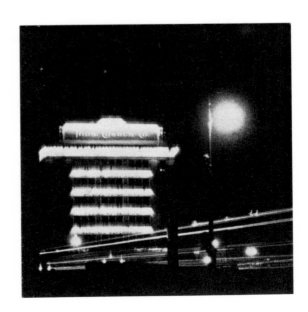

図30
造形（ニューヨークの光広告。
レーンベルク・ホルム撮影）

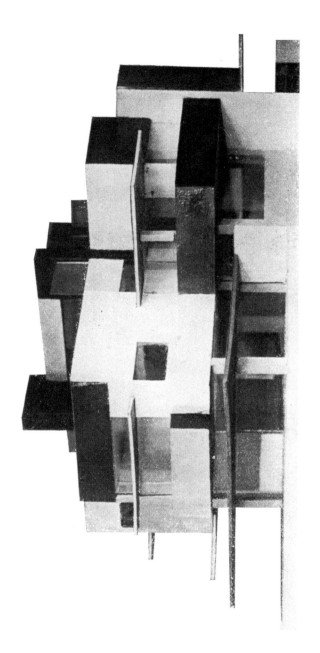

図31
テオ・ファン・ドゥースブルフ
C. ファン・エーステレン：
邸宅模型（1923）

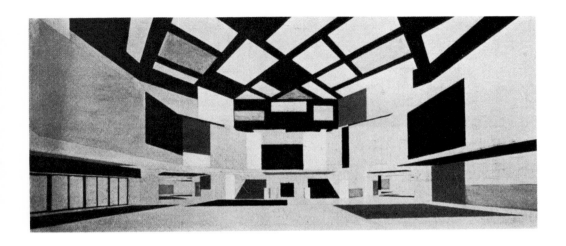

図32
C. ファン・エーステレン 設計の大学校舎ホールのための
テオ・ファン・ドゥースブルフ による色彩計画（案）（1923）

建築における純粋な表現手段の有機的統合

↑

外 ← 内

テオ・ファン・ドゥースブルフ

デ・ステイル・グループの報告

1922年5月29—31日　デュッセルドルフ「国際芸術家会議」における「国際進歩的芸術家同盟」に対する報告（断章）

Ⅰ　オランダのデ・ステイル・グループを代表して発言します。このグループは、一般的な問題を実際に解決するという近代芸術の結論を受け入れる必要から生まれました。

Ⅱ　私たちに必要なのは自分の手法を統一的に組織するような建設（造形）ということです。

Ⅲ　この統一を達成するには表現手法における主観的な恣意を抑えることしかありません。

Ⅳ　私たちは形態を主観的に選択することをやめて、客観的で普遍的な造形手法を使おうとしています。

Ⅴ　新しい芸術思想から生まれるこのような結論を恐れない人々を進歩的芸術家と呼びます。

Ⅵ　オランダの進歩的芸術家は始めから国際的な観点に立っています。戦争中から・・

Ⅶ　国際的な立場は私たちの仕事そのものを発展させることから生まれました。つまり実践から生まれました。他の国の進歩的芸術家が増えるならば、同じような必要性が出てくるでしょう。

（『デ・ステイル』第Ⅴ巻　1921/22、59頁に掲載）

翻訳者解説

絵画から建築へ ― ドゥースブルフの芸術論

宮 島 久 雄

1 本書成立の経緯

　1925年にバウハウス叢書の第6巻として出版された本論文は、本書の奥付にあるとおり、1915年に書かれたメモにもとづいて1917年ごろに完成し、4年後の1919年に『哲学雑誌』に本書と同じ題で掲載されたものである[1]。雑誌掲載頁の最後には「ユトレヒト―ライデン　1915－1918」と著述の場所と日付が付記されているから、本書の構想が1915年から数年かけて練られたものであることはほぼ間違いないだろう。

　ここにひとつの疑問がわく。なぜバウハウス叢書の編集者やドゥースブルフ自身があえてこの1919年の著述を1925年発行の叢書の一巻に入れたのかという疑問である。これについての実際の理由は、いまのところ不明である。ドゥースブルフとバウハウスの関係については新バウハウス叢書に採録されているヴィングラー、ヤッフェ2人の解説者の文章にくわしいが、そこにおいてもこの問題にはまったく触れられていない。この解答はドゥースブルフと編集者との間に多分存在しているはずの、今のところ未公開の書簡にゆずるほかないであろう。

　ここではこのような歴史的な事実の解明ではなく、1915年から1925年までのドゥースブルフの思考の展開をたどりながら、そのなかでの本書の位置づけを考えようとするのだが、ただその前に、これもふれられていないことであるが、本書の成立に関してひとつだけ、付け加えておきたい。1924年の雑誌『デ・ステイル』の広告によれば、本書には1924年の作品の写真と解説が追加されるとあり、さらに1916年以来のデ・ステイルの活動が別巻『新しいものへの闘争』（この書名は翌年には『デ・ステイル・グループの活動』と変更されている）としてまとめられることになっていたということである[2]。これから推量できるのは、ドゥースブルフが古い論文だけの出版を考えていたのではなく、出版当時までの仕事をも含めたデ・ステイルの仕事全体の紹介を予定していたということである。それによってひとまずは、先の疑問の一部が解けたことになる。

2　新しい造形概念

　さて、画家であるドゥースブルフ(1883年8月30日ユトレヒト生まれ—1931年3月7日ダヴォス殁)は長いとはいえないその生涯に実に多くの文章を書き、講演を行なっている。しかもその分野は造形芸術に限られず、文学から音楽や建築にいたるまで非常に広い範囲にわたっている。彼の文章は1912年から雑誌や新聞に載るようになり、とくに本書の論文の書かれた1915年からは著述・講演活動が急に活発になり、その数が増えている[3]。この1915年から1918年にかけての文章に見られる展開は主にふたつにわけられる。ひとつは、周辺のフランスやドイツの新しい芸術の動きを貪欲に吸収し、紹介しようとするものであり、次には、とくに1917年から1918年にかけては、これを自分なりに発展させて数学的な思考を応用しようとしたことである。

　このような展開を示す論文や講演の題としては1915年10月に行なわれた「近代絵画の発展」(講演)や、翌1916年5月から雑誌『運動』に連載された「絵画における新しい動き」(論文)がある。前者は著書『新しい造形芸術についての3講』(1919)の第一部に採録されており、後者は1917年に同名の題の単行本として出版されている[4]。

　それらにおいて彼は、セザンヌに始まる、造形要素を幾何学に還元するフランスのキュビスムの動きと、精神的な内容の新しい表現方法を追求するロシアのカンディンスキーの考えを非常に高く評価している。前者の講演の最後でドゥースブルフは絵画の歴史を次の3段階に分けている。

　1　視覚的に知覚できるものを表現したいという願望。
　2　視覚的に知覚できるものを通して精神的なものを表現したいという願望。
　3　形態と色彩の関係によって直接に精神的なものを表現したいという願望。

　そして、キュビスム、未来派、カンディンスキーをへて、いまやオランダ人が他の諸芸術の協力を得て、この第3の段階に達成しようとしているのだという。

　1916年の論文においても、その後半にあてられている近代絵画の部分では、キュビスム、表現主義の特徴を造形性に見たあと、カンディンスキーとモンドリアンについて、かれらの作品に見られる特殊なものよりも一般的なもの、あるいは内面的なものの表現に新しい絵画の美的原理のひとつを見出している。

　以上のように歴史的展開をたどろうとしたふたつの講演・論文に続いて、ドゥースブルフは「近代の造形芸術の美的原理」という講演を行なっている。これは、1916年11月30日にハールレムのデ・ボイス画廊に始まり、翌1917年の2月にかけてオランダ国内5カ所の都市で行なわれた連続講演であって、『新しい造形芸術についての3講』(1919)の

前述の講演のあとに第二部として採録されている[5]。ここではその題からもわかるように、単に新しい芸術の動きの特徴を歴史的に記述するのではなく、より美学的・理論的にとらえようとしている。この意味でこの講演は彼の思考的な深まりを示すものだといえよう。

その要点は次のとおりである。新しい造形芸術が旧来の芸術と違う点は、それが概念の芸術であり、形態・空間・色彩の造形的相互関係の芸術である。この「関係」は対象の造形的・美的、そして普遍的な本質を静かに瞑想することから生まれる。新しい造形芸術の形態は自然対象の内に存在するこのような内面的な関係を表わし、内から外への動きを示している。このいわば「メタ自然的な」形態が「造形的」と呼ばれるものであり、これが新しい造形芸術の美的原理なのである。そして、芸術作品の美的機能とはこのような精神的な要求に答えることであり、こうして芸術作品には精神的な効率が求められることになる。造形的とは単なる外的形態のレベルではなく、対象の内と外の関係のうえに成り立つ概念なのである。

この1916年に行なわれた講演がその題と内容からいって本書に直接先行するものであるかというと、必ずしもそうではない。題からみるとたしかにそう見えるのだが、本書の論文が書かれた1919年にかけてドゥースブルフはこの「関係」の美的原理を制作を通じてより一層具体的に深めたのである。

3 ステンドグラスにおける数学的な思考の造形

第一次世界大戦に召集されたドゥースブルフは1916年に除隊し、作品の制作にもとりかかっているが、ブロートカンプによれば、その作品の芸術的な水準は翌1917年の夏ごろになってやっと他の画家たちに追いついたといわれる[6]。そしてそのあと1919年にかけて前述の思考的な深まりの結果到着した「メタ自然的な」「造形的な」「関係」を表現するような作品の制作に精力的に取り組んでいる。この間、他方において彼は雑誌『デ・ステイル』の刊行をやっと実現させているが、この時期の彼の活動を見るならば、デ・ステイル・グループの性格が、従来考えられていたように、単に画家モンドリアンの造形思考に先導されたものだとはいいきれないものを持っていることがわかる。

この間の彼の気持は1918年に書かれた「思考—鑑賞—造形」という一文によく現われている[7]。彼はそこにおいて、思考の本質には次のような3段階があるという。

1 純粋に抽象的な思考。思考のための思考。
2 具体的な思考。鑑賞のための思考。
3 両者の中間の思考。変形の思考。

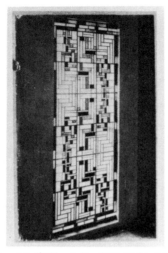 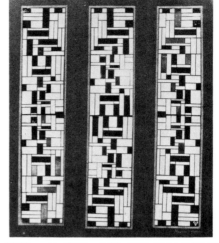

挿図1　コンポジションⅡ　1917（ステンドグラス）　　　挿図2　コンポジションⅣ　1917（ステンドグラス）

　この段階的展開はヨーロッパの美術史の上でも見られるが、それは2→3→1という順序で進む。第2の段階は、写生芸術にみられるような物質・造形的な芸術、第3の段階は、感情的なイメージと概念的な思考とが結合した観念・造形的な芸術、第1の段階は、純粋に概念的な「関係」の造形による「新しい造形」である。論文の題に即していえば、鑑賞から思考の造形へということになる。彼は（写生からではなく）単なる思考から実際の作品を制作するという自分自身の展開をこういうかたちで評価しようとしているのである。

　ブロートカンプはこの時期のドゥースブルフの思考の展開の鍵は「4次元」という概念だといっている。バリュはこの他に「要素」という概念をあげている[8]。それに対して私はこの時期の鍵はむしろ「数学」あるいは「数学的なもの」であったといいたい。数学といえば、彼はこの時期にスフーンマーケルスの著書『造形数学の原理』(1916)の存在を知り、それを読んでいる[9]。しかし、彼はモンドリアンとは違って、スフーンマーケルスの考えに、とくに「絶対的な神秘学」に共鳴することはなかったという。彼の考える数学的思考法はむしろ床モザイクやステンドグラスの制作を通じて獲得していったものであって、スフーンマーケルスのいう「絶対的な神秘学」としての数学ではなく、単純で明快な「確実な知識」あるいは「厳密な陳述」にとどまるものであったのである。

　ストラーテンによれば、このように単純明快な、数学的な制作の過程は、アウト設計のアレホンダ邸のためのステンドグラス「コンポジションⅡ」(1917、挿図1)の展開に見

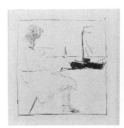
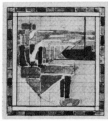
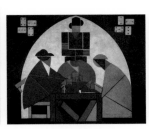

挿図3　港に座る女　　挿図4　港に座る女　　挿図5　カード遊びをする人　　挿図6　静物　1918
　　　1911　　　　　　　　1917　　　　　　　1916-17

られるという[10]。発想の出発となった作品は「港に座る女」(1911)であったが、それを1917年にあらためて展開させ、最終的に「コンポジションⅡ」として仕上げたという。たしかに最上段中央のモチーフは「港に座る女」のそれである〔挿図3、4〕。そして中央列6点を上から見ていくと、最上段の区画を回転(180°回転)させたり、鏡映(上下反転、左右反転)させたりしていることがわかる。

　　最上段の区画を　　正像　　とすれば、
　　第2段目は　　　　回転像、
　　第3段目は　　　　それの上下反転像　　(正像の左右反転)、
　　第4段目は　　　　それの回転像　　　　(正像の上下反転)、
　　第5段目は　　　　それの上下反転像　　(正像)、
　　第6段目は　　　　それの回転像　　　　(正像の回転)　　ということになる。

　操作としては正像を回転と上下反転を交互に繰り返しているのだが、それによって得られる正像との画面の関係は右の(　　)内のようにかなり複雑なものになる。しかし、4、5、6は順序を逆にして下から見れば、
　　第5は　　　　　　　　　　　　回転、
　　第4は　　　　　　　　　　　　左右反転、
となって、ちょうど1、2、3とは逆の順序になる。つまり
　　第4は　　　　　　　　　　　　左右反転、
　　第5は　　　　　　　　　　　　回転↑
　　第6は　　　　　　　　　　　　正像↑となって、かなり単純になる。

　次に最上段の左右の区画のモチーフは明らかでないが、恐らく中央のモチーフの変形であろう。左列と右列とを別々に見れば、いかにも複雑そうに見えるが、横3つをひと組としてまとめてしまって、中央列と同じ操作を行なうならば、全体のパターンの構成はきわめて単純なものになってしまう。さらに全体を上下に二分して、上の9個をひと

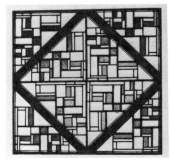

挿図7　コンポジションⅢ　1917
（ステンドグラス）

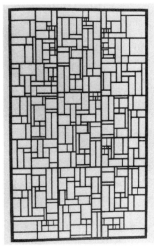

挿図8　コンポジションⅤ　1917/18
（ステンドグラス案）

組とみなすならば、下半分はそれを180°回転させたものであることがわかる。つまり、全体はさらに単純になるのである。

　さてアレホンダ邸にはさらに「コンポジションⅤ」と題するステンドグラスが設置されていたとされるが、当時の記録はない。ドゥースブルフ本人が語っているのみである。現在は白黒のデザイン（1917-18）と色彩を付したグワッシュのデザイン（1918）が残っている〔挿図8〕。「コンポジションⅤ」は「コンポジションⅡ」に比べるとその構成はより複雑である。ひとつの区画を基準にして回転、反転などの操作をするのではなく、この操作を区画のなかにまで持ち込んでいるところが異なっている。このような展開はⅡからⅤまでの間に位置すると考えられる「コンポジションⅢ」と「コンポジションⅣ」の構成をみれば、よく理解される。

　「コンポジションⅢ」（1917、挿図7）はマースダム近郊の教員住宅に設置されたもので、画面は正方形である。これを横に5個並べてはめ込んで仕上げている。正方形の画面はひとつの区画（これも正方形）を4回回転させて、完成させている。ただし、それぞれの画面には斜めの対角線が入れられている。

　「コンポジションⅣ」（1917、挿図2）はアルクマール市の住宅兼事務所の2階階段踊場に設置されたもので、細長い画面の3幅対（トリプティック）である。中央列は上下二つに分かれ、上の部分を180°回転させると下の部分になる。上下の区画部分はさらにやや形の違

う二つの部分から構成されているから、一列は4区画から、全体は12区画からできているともいえる。全体の構成は次のとおりである。

第1段目の右は中央の反復、　　　　左は左右反転、

第2段目の右は中央の180°回転、　　左はそれの左右反転、

第3段目の右は中央の上下反転、　　左はそれの左右反転、

　（あるいは左から言って、左は中央の180°回転、右はそれの左右反転）

第4段目の右は中央の左右反転、　　左はそれの左右反転、となっている。

　列をまとめて見ると、左右の列はそのまま左右に反転したものとなっている。部分的には「コンポジションⅡ」や「コンポジションⅢ」よりも複雑になっているが、全体としてはやはり単純であるといってよい。

　こうして見ると、次に制作されたと思われる「コンポジションⅤ」の構成はかなり複雑であるように見える。全体は「コンポジションⅣ」のように3幅対であるが、はっきりとは分かれておらず、くっつきあって一つの画面を形成している。まず、その左右2列を比較すると、たしかに列をひとまとめにしてそのまま反転などの操作をしていないが、部分区画を上からいって、左右反転、180°回転、段の順番がかわって2段下が左右反転、180°回転、2段上が左右反転、180°回転、180°回転となっている。しかも、一部では区画が明確に区分されておらず、上下に重なりあっているところもみられる。中央列の区画はそのような重複（オーバーラップ）が一層進んで、区画単位で構成を考えるのがむずかしくなっている。単純明快な回転、反転、反復などの操作による構成がそれだけ後退したということである。これまでの操作の分析において色彩付与は考慮してこなかったが、色彩を考えて「コンポジションⅤ」をみると、なお画面中央部分には残されているような、それまでの一様な広がりの傾向が姿を消して、求心的な傾向が強く現われていることがわかる。これは画面に操作方法の影響が姿を隠し始めたことでもある。こうしてドゥースブルフのステンドグラスにおける実験は終わるのである。

　ドゥースブルフはこのような回転、反転という単純な操作方法を音楽の技法、とくにバッハのプレリュードやフーガなどの対位法の技法にならって行なったといわれる。たしかに当時ドゥースブルフは造形と音楽の関係にも関心を示していたことは書簡などからも窺えるが、対位法の技法についてはなにも述べていない。彼の関心はトーンではなく、純粋な音そのものの表現に向けられていたようだ。それは絶対音楽を主張した友人の作曲家ファン・ドムセレアの影響でもあった。それゆえ、回転、反転という操作法はドゥースブルフがステンドグラスの技法に即して自分で考案したものであったと考えられるのである。いずれにせよ、このような操作方法の単純化は、前述の哲学者スフンマ

ーケルスのいう造形数学から神秘性を除いて、純粋に思考による造形へ、厳密に「関係」のみを表現する数学的な造形へというドゥースブルフの思考的展開であったといえる。

4　絵画における数学的造形

　しかしながらドゥースブルフの思考的展開はここにとどまることはなかった。それは彼が数学的な操作法に固執すれば、出来上がった作品の質が硬化することを知ったからだと思われる。われわれはそれをこの時期のステンドグラス・シリーズの最後の作品「コンポジションⅤ」における求心的な傾向の出現に読み取ることができる。彼は1919年に書いた『新しい絵画の見方について』という一文において、単なる数学的な構図の作品と、芸術的な絵画作品との比較を行ない、芸術作品には「多様の統一という美的均衡」が表現されているといっている[11]。これこそ彼がステンドグラスの制作において数学的操作法から生まれる表現的質の限界として気づいたものであった。

　前述したようにブロートカンプによると、除隊後の絵画作品の質は1917年になってやっと他の画家たちと肩を並べるところまできたという。ドゥースブルフがこの他の画家たち、たとえばステンドグラスの技術を教えてくれたフサール、モンドリアンと親しかったファン・デル・レックと出会ったのは1916年であり、しかもこの時期の彼らは戦争中のことであり、数少ない画作を中心にもっぱら意見を交換し、互いに影響を与え、受けていたのである。モンドリアンを含めてこの時期の彼らの作品を考えようとするならば、このような相互の影響関係を無視して行なうことはできない。彼らはこのような相互関係をへてから、自分たちの画風に到達したのである。

　1917年から1919年にかけてのドゥースブルフの絵画作品はつぎの3群に分けられる。第1群は「コンポジションⅥ」（行方不明）に始まるもので、ブロートカンプによれば、「コ

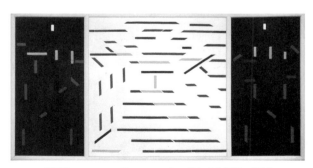

挿図9　ファン・デル・レック　鉱山の3幅対　1916

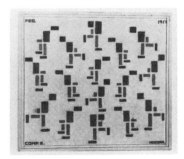

挿図10　フサール　コンポジションⅡ
スケートをする人　1917

ンポジションⅥ」と「コンポジションⅦ」（セントルイスのワシントン大学蔵、ともに絵画作品）
は、1917年の晩春か初夏に、レックの「鉱山の３幅対」（国立ハーグ造形芸術庫蔵、挿図９）や
フサールの「コンポジションⅡ―スケートをする人」（ハーグ市立美術館蔵、挿図10）にならっ
って描かれたという。この群にはさらに「コンポジションⅧ―牛」（ニューヨーク近代美術館
蔵、本書図版第８図）と翌1918年の「コンポジションⅪ」（グッゲンハイム美術館蔵）が含めら
れる。

　第２群は1918年の「不協和のコンポジション」（バーゼル公共コレクション蔵）に代表され
るもので、1919年から1920年にかけて数点が制作されている。例えば、「コンポジション
ⅩⅦ」（1919、ハーグ市立美術館蔵）、「コンポジションⅩⅧ―３部作」（1920、国立ハーグ造形芸
庫蔵）、「コンポジションⅩⅫ」（1920、アイントホーフェン、ファン・アッベ美術館蔵、本書図版
第９図）12）などで、モンドリアンの画風に近いものである。第３群は上の２群に入らない
「コンポジションⅨ」（1917、ハーグ市立美術館蔵）、「コンポジションⅩ」（1918、個人蔵）、「ロ
シア舞踊のリズム」（1918、ニューヨーク近代美術館蔵）、さらに「グレイのコンポジション」
（1918、ヴェネチア、ペギー・グッゲンハイム蔵）などのグループである。それらは第１群から
第２群への展開の中間段階のもの、あるいはそれらの変種だと考えられる。

　モンドリアンにくらべるとドゥースブルフは自分の作品の画風が完成するまでの展開
をしばしば解説している。例えば、「コンポジションⅧ―牛」（1917）、「ロシア舞踊のリズ
ム」（1918）、「不協和のコンポジション」（1918）についてはモチーフばかりか、それの展開
過程が明らかであり、そこから「コンポジションⅨ」や「コンポジションⅩⅢ」（1918）の
ようにモチーフが「カード遊びをする人」あるいは「静物」であることを知れば、ほぼ
この過程が了解できるものもある13）〔挿図５、６〕。

　この過程は、本書においてドゥースブルフ自身が説明しているように、関係を「美的
に強調する」過程である。本書ではさらにこの説明に対して注が付けられている〔本書17
頁〕。そこで彼はこの展開過程が手段であること、またこの関係は抽象的ではなく、リア
ルであることを強調している。この注は1919年の雑誌掲載分にはなく、1925年版（本書）
のために追加されたものである。他の画家たちにも、ドゥースブルフにとっても自己の
画風へ至る道は簡単ではなかったことは、上の第３群に属する作品が物語っている。本
書第７図は「コンポジションⅨ」に近いし、これはフサールの「静物のコンポジション」
（1917、挿図12）にならって制作されたものだといわれている。第３群の他の作品もフサー
ル、レック、モンドリアンとの親近性を示している。1925年の段階では単なる手段だと
いい切れても、1917年の段階ではまだまだ手段などではなかったのである。注の後半の
リアルという用語はこれまた明らかにモンドリアンのものである。

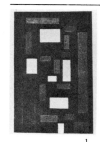
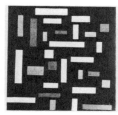
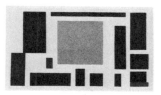

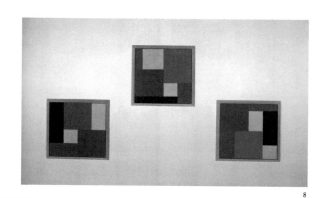
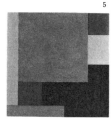

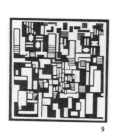
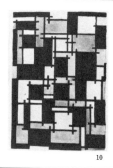
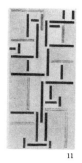

挿図11　ドゥースブルフの絵画　1917-1920

第1群
1.黒地のコンポジションⅥ　1917
2.コンポジションⅦ　1917
3.コンポジションⅧ　1917
4.コンポジションⅪ　1918

第2群
5.不協和のコンポジション　1918
6.コンポジションⅩⅦ　1919
7.コンポジションⅩⅫ　1920
　　（本書ではコンポジション21となっている。註12参照）
8.コンポジションⅩⅧ（三幅対）　1920

第3群
9.コンポジションⅨ　1917
10.コンポジションⅩ　1918
11.ロシア舞踊のリズム　1918
12.コンポジションⅩⅢ　1918
13.グレイのコンポジション　1918

挿図12　フサール　静物の　　　　挿図13　絵画の基本　　　挿図14　建築の基本要素　　　挿図15　個人住宅
　　　　コンポジション　1917　　　　　　　要素　1922　　　　　　　　　　　1922　　　　　　　　アクソノメトリック
　　　投影図　1923

　こうして到達したのが第2群の作品である。本書においても「コンポジションXXII」が「美的強調が造形的な統一を形成し、……厳密に造形された芸術作品」の例として掲げられている。これらはステンドグラス制作における単純な操作的造形方法から生まれる硬化に対する反省から、「多様の統一による美的均衡」あるいは「(対立するものの)絶えざる相殺」を求めて到達した結果であるといってよいだろう。これらの作品の画面にはステンドグラスにみられたような単純な操作は現われていない。それにかわってさまざまな正方形と矩形がその位置と大きさを絶えず変化させながら登場してくる。その様子は一見無秩序に見えるのだが、ドゥースブルフによれば数学的な意識によって制御された創造的な直観によって決定されているのだという。たしかに、1918年の「不協和のコンポジション」や翌1919年の「コンポジションXVII」において感じられる美的感覚は無秩序ともいえるが、別の見方をすれば、それは均質的な一様さだともいえる。そこにみられる均衡感覚は自然科学的な中立さという性質を帯びているのである。それは数学的で厳密な性質でもある。

　そして1920年の「コンポジションXVIII―3部作」や「コンポジションXXII」になってくると、少し様子が変化し、とくに「コンポジションXVIII―3部作」においては再び数量にもとづいたやや硬い配置が目立つようになっている。方法論的には厳密さが増せば増すほど、結果は硬くなっている。自らいうところの創造的直観が十分に発揮されていないというところであろうか。この点において、モンドリアンの画風と親近性を見せる第2群の画風が、その後も絵画においてモンドリアンの画風をのり越えることがなかったということは、結局のところドゥースブルフは絵画芸術においてはモンドリアンの芸術的な創造性を克服しえなかったということであろう。

5　平面による均質な建築空間

　モンドリアンとは違うドゥースブルフの独自性はこのような絵画芸術の作品制作にあ

るのではなく、本書第1−4図のような絵画から彫刻をへて建築へといたる、ジャンルの異なる表現手段についての芸術理論的なイメージ・モデルを提示したことにあった。このモデルが最初に描かれたのは1919年に本論文が『哲学雑誌』に掲載されたあとの1922年であった〔挿図13、14〕。その後、絵画と建築のモデルが描きなおされて、本書の第1図、第3図のようになった。絵画では能動的（ポジティヴ）と受動的（ネガティヴ）の区別がなされ、建築は線描きの立体から空間にただよう平面によるイメージとなった。とくに最後の建築のイメージは1923年に行なわれた若い建築家エーステレンとの共同制作「個人住宅」から生まれたもので〔挿図15〕、ドゥースブルフが絵画から建築へと思考の中心を移した結果であろう。このときすでに彼は1921年と1923年にドイツのヴァイマールに住まい、そこで『デ・ステイル』誌を編集し、バウハウスの人々と接触している。また、ロシアから来たエル・リシツキーにも会っている。これらによって彼の建築空間に対するイメージはより一層明確になったのであろう。

　第3図の建築のイメージ・モデルは「カウンター・コンストラクション、あるいは建築の分析」と呼ばれるシリーズ作品の一部である。カウンター・コンストラクションとは通常のコンストラクションと呼ばれるもの「に対する」ドゥースブルフ独自の造形という意味であろう。おそらくエーステレンとの共同設計になる個人住宅の図面「アクソノメトリック投影図」から発展させたものであろう〔挿図15〕。建築図面を造形的イメージに重点を置いて抽象化し、それをアクソノメトリック図法で描いたものである。それゆえ、この図面は建築の図面ではないし、といって空間の図面でもない。第3図の旧図にくらべるとたしかにより空間に近くなってはいるが、厳密に見れば空間としては未完成である。正確にいえば、それは空間のなかで平面が直角に交わって、宙に浮いているさまである。それは空間となるまえの段階であり、イメージのなかの空間、あるいは概念としての空間とでもいえよう。

　ドゥースブルフは1924年の「造形的な建築へ」という文章のなかで新しい建築についての16項目をあげているが、そのなかでこのようなイメージとしての建築空間にふれている。「新しい建築は前もって決められた、美的な形態概念」をもたないこと（第5項）、「壁を突き破って、内と外との区別をなくす」こと（第8項）、「全体は開放的で、ひとつの空間を形成し、内部の壁は可動式となる」こと、「さらに発展して、2次元に投影された平面図は消滅して、4次元の非ユークリッド数学による、厳密なコンストラクションの計算そのものになる」こと（第9項）、「4次元の時間・空間的造形となる」こと（第10項）などがそれである[14]。ドゥースブルフにとって、建築空間はもはや形態のない、概念的なもの、イメージそのものであることが重要なのであった。「カウンター（に対する）」の

意味はこのようなイメージを提示することでもあった。

　そして、この計算の過程には、上述の、絵画における厳密な方法による中立的で一様な均衡感覚が生きてくることはいうまでもないだろう。このような均質な建築空間の場合、絵画において見られる、純粋に平面のなかの世界でなんらかの焦点、あるいは中心を置いて均衡をとる、というようなことはできない。厳密な計算だけによる建築空間の図面では中心のない、中立的な一様さが必要である。モンドリアン風の芸術的均衡感覚がむしろ妨げになるのはこのためである。

　しかしながら、絵画芸術の側からはこう言えても、ひとたび視点を移して建築の側から見れば、すべてが解決したのではない。ドゥースブルフの建築空間モデルがイメージ・モデルであるがゆえに、空間として未完成だということは当然だとしても、この空間イメージを空間として完成させるところまで行かなかったようである。少なくとも現存する資料ではそのように思われる。同じ年の設計の「芸術家の家」（本書図版11）でも、平面図、アクソノメトリック投影図、色彩計画、完成模型などは見られるのだが、室内空間を彷彿させるような図面、模型はまったくない。そのような空間としてのイメージは、リートフェルトのそれではなく、1929年のミース・ファン・デル・ローエのバルセロナ万博の「パヴィリヨン」まで待たなければならないのである。

　本書が編集、出版された1924年から25年にかけてのドゥースブルフはおそらくこの建築空間イメージを具体化させる可能性を見捨ててはいなかったと思われる。エーステレンとの共同設計作業は中断してしまったが、1919年の原稿を刊行するということ自体がそれを示している。絵画は絵画、建築は建築でそれぞれ「独自の表現手段」を持つという信念そのものは1924年の段階においても変更はなかったのであり、それこそ1925年の時点における本書刊行の理由であったといえよう。

〔註〕

1 ） Theo van Doesburg, Grondbegrippen der nieuwe beeldende Kunst, in *Het Tijdschrift voor Wijsbegeerte* XIII 1 en 2, 1919.

2 ） *De Stijl* VI 6/7 p.92.

3 ） 著述などについてはTheo van Doesburg, Scritti de arte e di architettura, a cura di Sergio Polano, Roma 1979を参照されたい。

4 ） De ontwikkeling der moderne schilderkunst, in *Theo van Doesburg, Drie voordrachten over de nieuwe beeldende kunst*, Amsterdam 1919.
Theo van Doesburg, De nieuwe beweging in de schilderkunst, Delft 1917.

5 ） Het aesthetisch beginsel der moderne beeldende kunst.

6 ）　Carel Blotkamp, Theo van Doesburg, in *De beginjaren van De Stijl 1917-1922*, Utrecht 1982.
　　　Carel Blotkamp, Theo van Doesburg, in *De Stijl: The Formative Years 1917-1922*, Cambridge 1982は上記カタログの翻訳であるが、補筆がなされている。

7 ）　Theo van Doesburg, Denken - aanschouwen - beelden, in *De Stijl* II 2 p.23.

8 ）　C. Blotkamp, 前掲書。
　　　Joost Baljeu, Theo van Doesburg, New York 1974, p.29f.

9 ）　M.H.J. Schoenmaekers, Beginselen der beeldende wiskunde, Bussum 1916.

10)　E. van Straaten, Theo van Doesburg, 1883-1931, 's-Gravenhage 1983, p.67.

11)　Theo van Doesburg, Over het zien van nieuwe schilderkunst, in *De Stijl* II 4 p.42.
　　　本叢書第 5 巻モンドリアン『新しい造形』に付された拙文78-79頁参照。

12)　本書では「コンポジション　21」となっているが、研究書ではすべて「コンポジションXXII」となっている。また、『デ・ステイル』誌、1922年　V 12　にも作品写真が掲載されているが、題名はない。

13)　「ロシア舞踊のリズム」についてはE. van Straaten, 前掲書 p. 86, Serge Lemoine(éd.), Theo van Doesburg, Paris 1990, p.72 参照。
　　　「不協和のコンポジション」についてはS. Lemoine, 前掲書 p.39 参照。

14)　Theo van Doesburg, Tot een beeldende architectuur, in *De Stijl* VI 6/7, p.78.

その他の参考文献

1　W.C. Feltkamp, B.A. van der Leck Leven en Werken, Leiden s.d.

2　Exhibition Catalogue, Bart van der Leck 1876-1958, Institut Néerlandais, Paris 1980.

3　Nancy J. Troy, Theo van Doesburg: from music into space, in *Arts Magazine* 2/1982.

4　Nancy J. Troy, The De Stijl Environment, Cambridge 1983.

5　H.L.C. Jaffé, Theo van Doesburg, Meulenhoff/Landshoff 1983.

6　Cees Boekraad e al, Het Nieuwe Bouwen De Stijl, Delft 1983.

7　Giovanni Fanelli, Stijl-Architektur, der niederländische Beitrag zur frühen Moderne, Stuttgart 1985.

8　Sjarel Ex, Els Hoek, Vilmos Huszár schilder en ontwerper 1884-1960, Utrecht 1985.

9　Allan Doig, Theo van Doesburg, painting into architecture, theory into practice, Cambridge 1986.

10　E. van Straaten, Theo van Doesburg, painter and architect, the Hague 1988.

挿図出典（文はその他の参考文献の番号を示す）

1：文9。
2、3、4、8：注10。
5、6、7：文5。
9：注6。
10、12：文8。
13、14、15：文10。

付記　翻訳文中の［　　　］の中は主として1919年のオランダ語原論文の語句である。翻訳には思わぬ誤訳などがあるかもしれない。ご教示願えれば幸いである。なお、編集担当の大島正人氏には私の分担の第一冊より大変お世話になった。最後にお礼を申し上げたい。

80

補 遺

参考文献：

1 Klassiek-Barok-Modern lazing door Theo van Doesburg De Sikkel [1920?]

2 De stijl: 1917-1928 Museum of Modern Art c1952 The Museum of Modern Art bulletin, vol. 20, no. 2, winter, 1952-1953

3 Theo van Doesburg, Principles of Neo-Plastic Art; with an introduction by Hans M. Wingler; and a postscript by H.L.C. Jaffé ; translated from the German by Janet Seligman, Lund Humphries 1969

4 Joost Baljeu, Theo van Doesburg, Macmillan [1974] [1st American ed.]
Joost Baljeu, Theo van Doesburg, Studio Vista 1974

5 Die Scheuche : Märchen, typographisch gestaltet von K. Schwitters, Kate Steinitz, T. V. Doesburg, Kurt Schwitters Merzhefte als Faksimile-nachdruck mit einer einleitung von Friedhelm Lach, H. Lang 1975

6 Nijhoff, Van Ostaijen, "De stijl": modernism in the Netherlands and Belgium in the first quarter of the 20th century: six essays, edited and introduced by Francis Bulhof, Nijhoff 1976

7 Théo Van Doesburg: projets pour l'Aubette [conception et catalogue, Pierre Georgel, Edmée de Lillers], Centre Georges Pompidou, Musée d'art moderne de Strasbourg [1977]

8 Johannes Vermeer 1632-1675: een Delfts schilder En De Cultuur Van Zijn Tijd, Evert van Straaten, Staatsuitgeverij 1977

9 Piet Mondrian und Theo van Doesburg: Deutung von Werk und Theorie, von Clara Weyergraf, W. Fink 1979 (Theorie und Geschichte der Literatur und der schönen Künste, Bd, 39)

10 Visions of totality: Laszlo Moholy-Nagy, Theo Van Doesburg, and El Lissitzky by Steven A. Mansbach, UMI Research Press 1980 (Studies in the fine arts: The Avant-garde; no, 6)

11 Theo van Doesburg: propagandist and practitioner of the avant-garde, 1909-1923 by Hannah L. Hedrick, UMI Research Press 1980 (Studies in the fine arts: The Avant-garde; no. 5)

12 Exhibition Catalogue, Bart van der Leck 1876-1958, Institut Néerlandais, Paris 1980

13 Nancy J. Troy, Theo van Doesburg: from music into space, in *Arts Magazine* 2/1982

14 Theo van Doesburg: 1883-1931 : een documentaire op basis van materiaal uit de schenking

Van Moorsel, samengesteld door Evert van Straaten; inleiding van Wies van Moorsel en Jean Leering, Staatsuitgeverij 1983

15 Das andere Gesicht; Gedichte, Prosa, Manifeste, Roman 1913 bis 1928, Theo van Doesburg, Übersetzt und herausgegeben von Hansjürgen Bulkowski, edition text + kritik 1983 (Frühe Texte der Moderne)

16 Nancy J. Troy, The De Stijl Environment, Cambridge 1983

17 H. L. C. Jaffé, Theo van Doesburg, Meulenhoff/Landshoff 1983

18 Cees Boekraad e al, Het Nieuwe Bouwen De Stijl, Delft 1983

19 Theo van Doesburg, Cor van Eesteren, Maison D'Artiste, Victor Veldhuyzen van Zanten, Tjaarda Mees 1984

20 Giovanni Fanelli, Stijl-Alchitektur, der niederländische Beitrag zur früen Moderne, Stuttgatt 1985

21 Sjarel Ex, Els Hoek, Vilmos Huszár, schilder en ontwerper 1884-1960, Utrecht 1985

22 Allan Doig, Theo van Doesburg, painting into architecture, theory into practice, Cambridge 1986

23 Evert van Straaten, Theo van Doesburg: painter and architect, the Hague, SDU 1988

24 Über europäische architektur; gesammelte aufsätze aus Het Bouwbedrijf 1924-1931, Theo van Doesburg aus dem Niederländischen von Bernhard Kohlenbach, Birkhäuser Verlag, 1990

25 Theo Van Doesburg, sous la direction de Serge Lemoine, Philippe Sers 1990

26 On European architecture: complete essays from Het Bouwbedrijf 1924-1931, Theo van Doesburg; translated from Dutch into English by Charlotte I. Loeb and Arthur L. Loeb, Birkhäuser Verlag 1990, Boston, Basel

27 Evert van Straaten, Theo van Doesburg: constructor of the new life; [tlanslation, Ruth Koenig], Kröller-Müller Museum 1994

28 De vervolgjaren van De Stijl, 1922-1932, Carel Blotkamp, redactie; Manfred Bock ... [et al], L. J. Veen 1996

29 Theo van Doesburg: oeuvre catalogue, edited by Els Hoek; Marleen Blokhuis ... [et al.], Centraal Museum, Kröller-Müller Museum 2000

30 Theo van Doesburg: Maler, Architekt, herausgegeben von Jo-Anne Birnie Danzker; mit Beiträngen von Carel Blotkamp, Sjarel Ex und Evert van Straaten, Prestel 2000

82

新装版について

日本語版『バウハウス叢書』全14巻は、研究論文・資料・文献・年表等を掲載した『バウハウスとその周辺』と題する別巻2巻を加えて、中央公論美術出版から1991年から1999年にかけて刊行されました。本年はバウハウス創設100周年に当ることから、これを記念して『バウハウス叢書』全14巻の「新装版」を、本年度から来年度にかけて順次刊行するはこびとなりました（別巻の2巻は除外いたします）。

そこでこの「新装版」と、旧版——以下これを平成版と呼ぶことにします——との相違点について簡単に説明しておきます。その最も大きな違いは造本にあります。すなわち平成版の表紙は、黄色の総クロース装の上に文字と線は朱で刻印され、黒の見返し紙で装丁されて頑丈に製本された上に、巻ごとに特徴のあるグラフィック・デザインで飾られたカバーがかけられています。それに対して新装版の表紙は、平成版のカバー紙を飾るのと同じグラフィック・デザインを印刷した紙表紙で装丁したものとなっています。この造本上の違いは、実を言えばドイツ語のオリジナルの叢書を見習ったものなのです。オリジナルの『バウハウス叢書』は、すべての造形領域は相互に関連しているので、専門分野に拘束されることなく、各造形領域での芸術的・科学的・技術的問題の解決に資するべく、バウハウスの学長ヴァルター・グロピウスと最も若い教師ラースロー・モホリ=ナギが共同編集した叢書で、ミュンヘンのアルベルト・ランゲン社から刊行されました。最初は40タイトル以上の本が挙げられていましたが、1925年から1930年までに14巻が出版されただけで、中断されたかたちで終わりました。刊行に当ってバウハウスには印刷工房が設置されていたものですから、タイポグラフィやレイアウトから装丁やカバーのデザインなどハイ・レヴェルの造本技術による叢書となり、そのため価格も高くなってしまいました。そこで紙表紙の装丁で定価も各巻2〜3レンテンマルク安い普及版を同時に出版しました。この前者の造本を可能な限り復元したものが平成版であり、後者の普及版を踏襲したのがこの「新装版」です。

「新装版」の本文については誤字誤植が訂正されているだけで、「平成版」と変わりはありません。但し第二次世界大戦後、バウハウス関係資料を私財を投じて収集し、ダルムシュタットにバウハウス文書館を立ち上げ、1962年には浩瀚なバウハウス資料集を

公刊したハンス・M・ヴィングラーが、独自に編集して始めた『新バウハウス叢書』の
なかに、オリジナルの『バウハウス叢書』を、3巻と9巻を除いて、1965年から1981年
にかけて解説や関連文献を付けて再刊しており、「平成版」ではこの解説や関連文献も
翻訳して掲載してありますが、「新装版」ではこれを削除しました。そのため「平成版」
の翻訳者の解説あるいはあとがきにヴィングラーの解説や関連文献に言及したところが
あれば、意が通じないことがあるかもしれません。この点、ご了承願います。
　最後になりましたが、この「新装版」の刊行については、編集部の伊從文さんに大層ご
尽力いただき、お世話になっています。厚くお礼を申し上げます。

　2019年5月20日

　　　　　　　　　　　　　編集委員　利光　功・宮島久雄・貞包博幸

新装版 バウハウス叢書 **6** 新しい造形芸術の基礎概念

2020年2月10日　第1刷発行

著者　テオ・ファン・ドゥースブルフ
訳者　宮島久雄
発行者　松室 徹
印刷・製本　株式会社アイワード

中央公論美術出版
東京都千代田区神田神保町1-10-1 IVYビル6F
TEL: 03-5577-4797　FAX: 03-5577-4798
http://www.chukobi.co.jp
ISBN 978-4-8055-1056-8

BAUHAUSBÜCHER

新装版 **バウハウス叢書**　　　　　　　　　　　　　　全**14**巻

編集: ヴァルター・グロピウス　L・モホリ=ナギ
日本語版編集委員: 利光 功　宮島久雄　貞包博幸

			挿図	本体価格 上製	[新装版] 並製
1	**ヴァルター・グロピウス** 貞包博幸 訳	国際建築	96	5340 円	2800 円
2	**パウル・クレー** 利光 功 訳	教育スケッチブック	87	品切れ	1800 円
3	**アドルフ・マイヤー** 貞包博幸 訳	バウハウスの実験住宅	61	4854 円	2200 円
4	**オスカー・シュレンマー 他** 利光 功 訳	バウハウスの舞台	42 カラー挿図3	品切れ	2800 円
5	**ピート・モンドリアン** 宮島久雄 訳	新しい造形（新造形主義）		4369	2200 円
6	**テオ・ファン・ドゥースブルフ** 宮島久雄 訳	新しい造形芸術の基礎概念	32	品切れ	2500 円
7	**ヴァルター・グロピウス** 宮島久雄 訳	バウハウス工房の新製品	107 カラー挿図4	5340 円	2800 円
8	**L・モホリ=ナギ** 利光 功 訳	絵画・写真・映画	100	7282 円	3300 円
9	**ヴァシリー・カンディンスキー** 宮島久雄 訳	点と線から面へ	127 カラー挿図1	品切れ	3600 円
10	**J・J・P・アウト** 貞包博幸 訳	オランダの建築	55	5340 円	2600 円
11	**カジミール・マレーヴィチ** 五十殿利治 訳	無対象の世界	92	7767 円	2800 円
12	**ヴァルター・グロピウス** 利光 功 訳	デッサウのバウハウス建築	およそ 200	9223 円	3800 円
13	**アルベール・グレーズ** 貞包博幸 訳	キュービスム	47	5825 円	2800 円
14	**L・モホリ=ナギ** 宮島久雄 訳	材料から建築へ	209	品切れ	3900 円

CHUOKORON BIJUTSU SHUPPAN, TOKYO

中央公論美術出版　　東京都千代田区神田神保町 1-10-1-6F